動感卡片，傳遞感動

Pop-up card

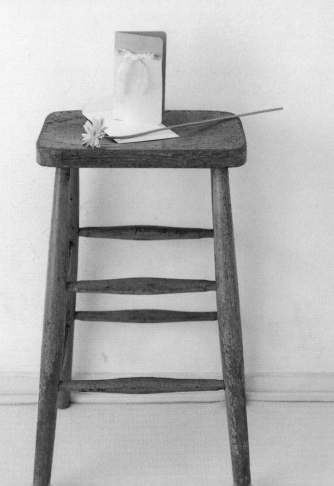

the story of a boy's birthday.

今天

是男孩的生日。

一早就難掩興奮地坐立難安。

什麼時候才會來呢？

怎麼還沒到……

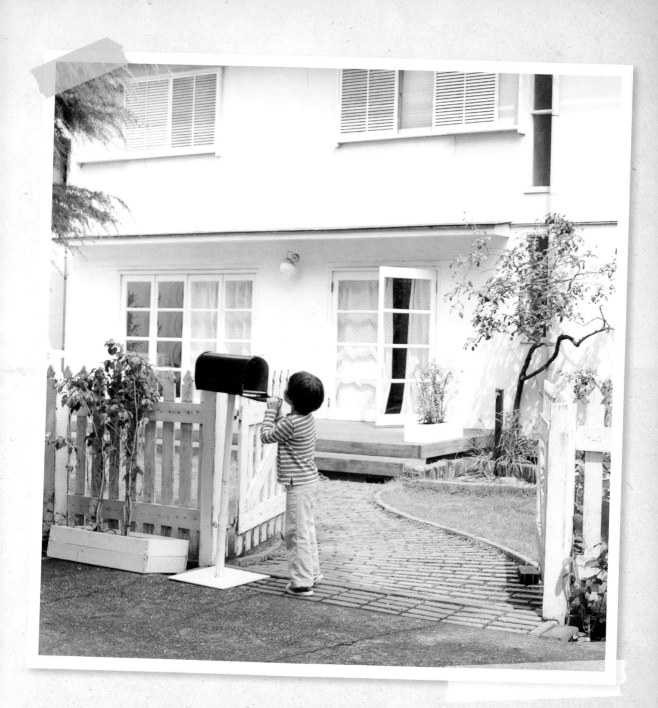

一旦

派對開始之後······

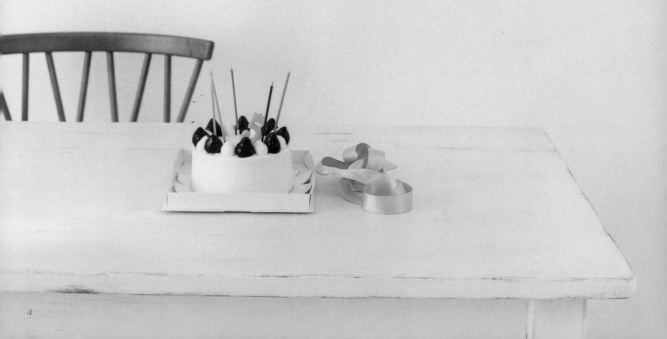

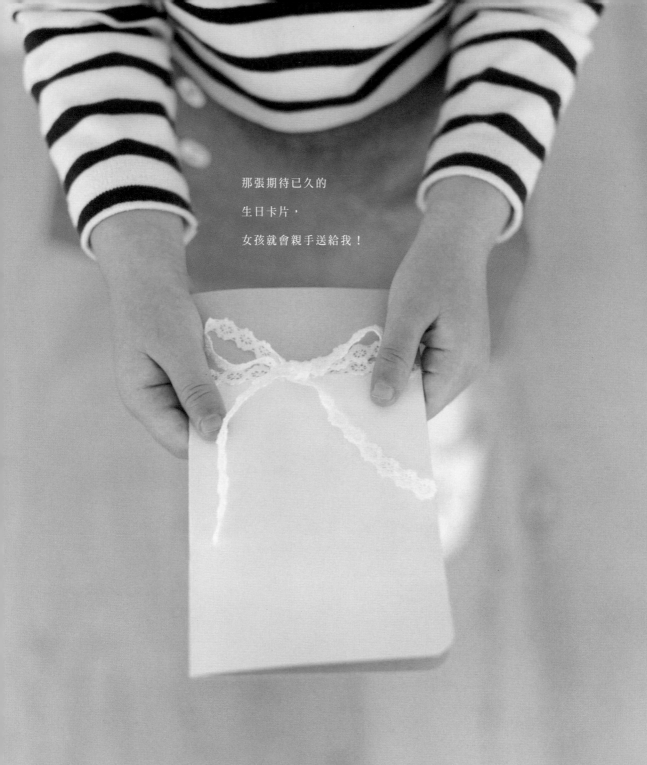

那張期待已久的

生日卡片，

女孩就會親手送給我！

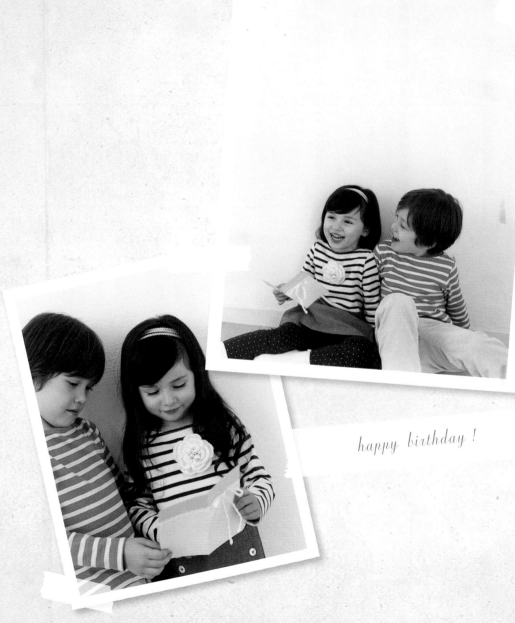

happy birthday !

Chapter 1

立體卡片的 6 種基本款式

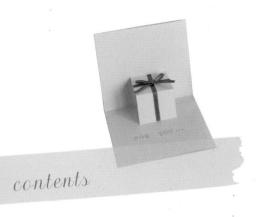

contents

Chapter 2

享受不同節日的立體卡片製作樂趣

Chapter 3

活動、旋轉、跳出的動感卡片

卡片裡沒有寫出表達心意的長篇話語也沒關係。只要簡單的一句話就能勝過千言萬語，卡片就是有這份簡單的魔力。

而手作卡片，則具有更強的傳遞力。書中介紹的都是圖案能夠立體呈現、活動的「Pop-up card」。

為了方便初學者使用，書中圖案均為實物比例大小。腦海中一面浮現著對方種種情況，一面想像著打開卡片時驚喜的表情⋯⋯藉由手作卡片而享受到的甜蜜時光，以及內心情感的真誠表達，是那麼珍貴又令人喜悅。

くまだまり 🦌

立體卡片的 6 種基本款式

打開卡片，立體感呈現眼前！在此介紹6種基本組合款式。

只要貼上所附的彩色圖案，再加以適當的裁切，這樣就能輕鬆完成了。

也可以搭配不同顏色的紙張來做出立體效果，簡單又充滿巧思喔！

90度直開式卡片

以直線切割製作出立體效果的簡單卡片。

立體部份做成圖案造型或用其他素材裝飾，更能增添質感。

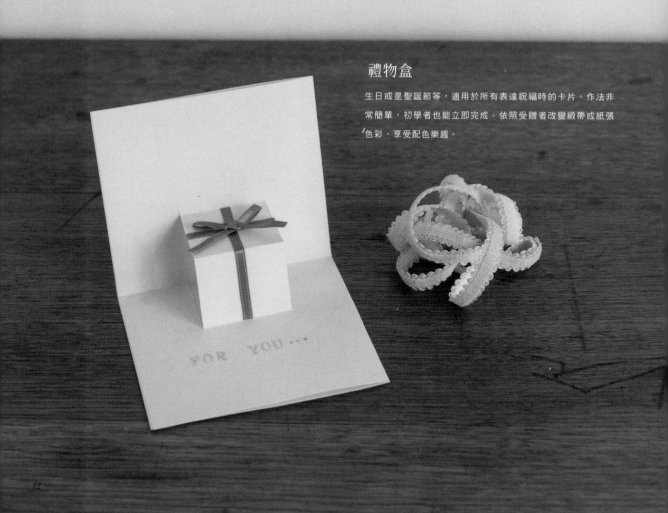

禮物盒

生日或是聖誕節等，適用於所有表達祝福時的卡片。作法非常簡單，初學者也能立即完成。依照受贈者改變緞帶或紙張色彩，享受配色樂趣。

FOR YOU ...

{ 禮物盒 } 的作法

圖案在 *page 81*

尺寸：縱16×橫9cm

材料
底紙為肯特紙（P-53）B5・1張、0.4cm
寬的緞帶（粉紅）25cm。

1

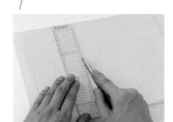

將底紙以美工刀依尺寸裁切出2張（內
側用與外側用）。

2

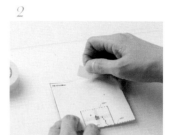

將紙型（畫有圖案的紙張）以紙膠帶固
定在內側用的底紙上。

3

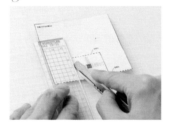

用美工刀將紙型上的圖案切割下來。

4

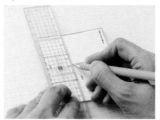

用自動鉛筆筆尖（不要壓出筆芯）輕輕
劃線，做出摺線。

5

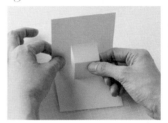

取下紙型，摺好摺線。闔上卡片輕壓，
將摺線摺平。

6

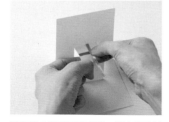

緞帶塗上接著劑後黏貼，綁出蝴蝶結
貼上。

7

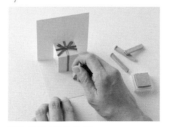

用印章蓋出貼心小語。

8

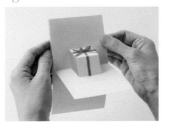

在步驟7完成的部份貼上外側用底紙。

草莓和西洋梨

以圓點花樣的草莓和西洋梨作為主題圖案的可愛迷你卡片。
強調水果上的圓點圖案與葉片質感，營造出充滿雜貨感覺的
作品。

how to make page 81-82

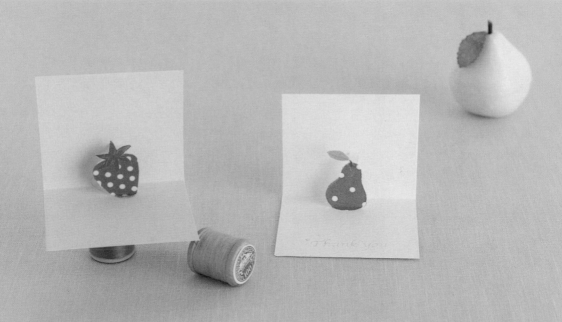

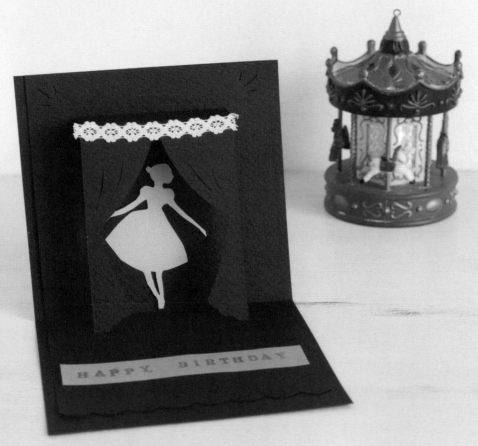

舞台上的芭蕾舞者

夢想中的舞台，優雅美麗的芭蕾舞者。利用讓人眼睛為之一
亮的紅色與粉紅色搭配，可愛度全開。純白的蕾絲為卡片焦
點。優美的女性曲線讓整體更增添柔和氣氛。

how to make page 82-83

90度橫開式卡片

以卡片對摺切割為基本要領,將圖案立體呈現。
對稱的圖案展現平衡的美感。

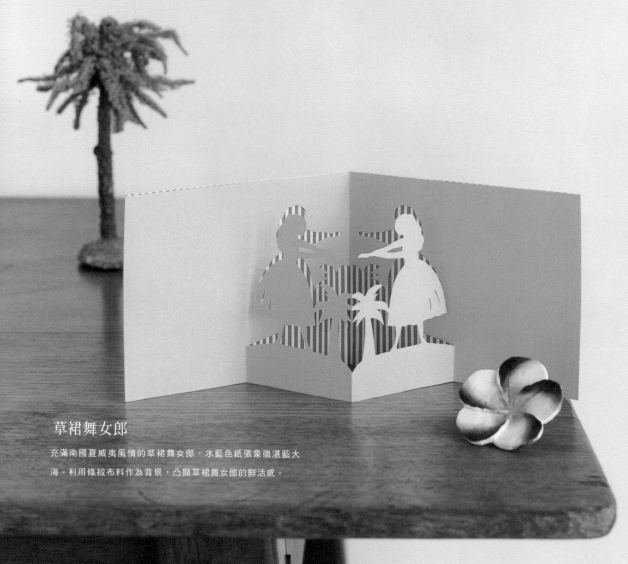

草裙舞女郎

充滿南國夏威夷風情的草裙舞女郎,水藍色紙張象徵湛藍大
海。利用條紋布料作為背景,凸顯草裙舞女郎的鮮活感。

how to make ♛ card

｛ 草裙舞女郎 ｝ 的作法

圖案在
page 83

尺寸:縱8×橫19.5cm

材料
底紙為肯特紙（L-67）B4・2張、條紋
布料8×19.5cm。

1

外側用的底紙塗上接著劑後,將布料
貼上。

2

將內側用底紙和步驟*1*的底紙各裁切成
卡片的尺寸大小（內側用與外側用）。

3

將紙型以紙膠帶固定在內側用的底紙
上,用美工刀切割圖案。

4

用自動鉛筆筆尖（不要壓出筆芯）劃出
摺線。

5

將步驟*4*反摺,同樣做出摺線。

6

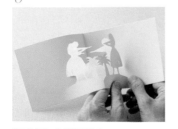

取下紙型,依摺線摺好。

7

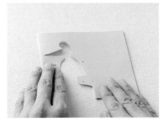

闔上卡片輕壓,將摺線摺平。

8

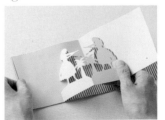

將步驟*7*完成的部份用接著劑與外側
用底紙黏合（此時,布的條紋面要向內
側）。

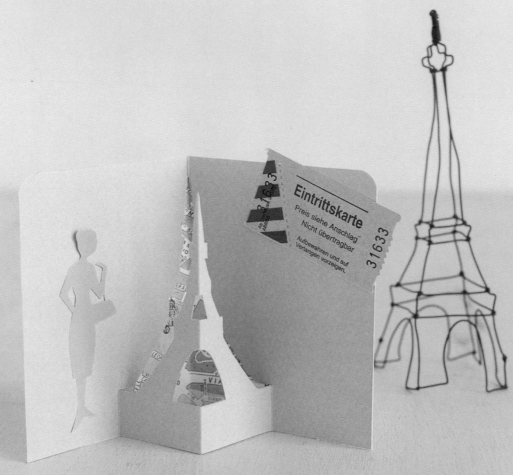

巴黎風景

隨性地貼上電車車票、街道地圖……。浪漫的旅行氣氛，洋溢著異國風情的卡片。做為旅行期間郵寄，或是旅行禮物上的卡片，都能深深感動對方的心。

how to make page 83-84

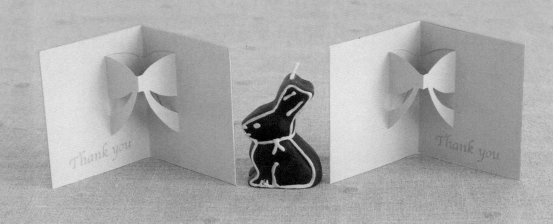

蝴蝶結

贈送小禮物或是糖果時最適合的可愛小卡片，蝴蝶結造型是
純真的最佳代表。加上蕾絲圖案或是蕾絲膠帶點綴，甜美氣
氛加倍提升。

how to make page 84

{lesson ♛ 03}

V字型立體卡片

開啟後，主題圖案會呈現V字立體造型。

依照立體的型態思考卡片的圖案設計，是製作立體卡片時最大樂趣。

雨滴

以天空滴落的雨滴作為主題。在V字處用美工刀切割時，仔細地切成圓形是最重要的關鍵。完成後，可以利用牙籤將雨滴調整成立體狀。

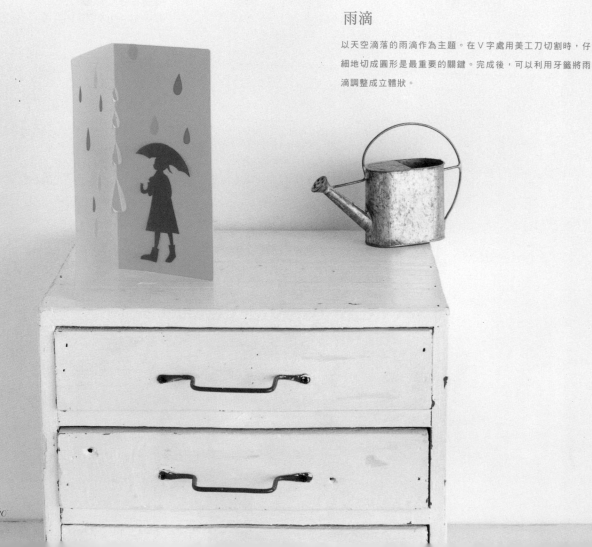

{ 雨滴 } 的作法

圖案在
page 84

尺寸：縱15×橫14cm

材料
底紙為肯特紙（L-67）B5．1張、描圖紙B5．1張、彩色影印圖案（女孩、雨滴）

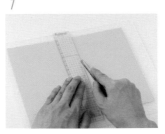

1

將底紙和描圖紙以美工刀裁切成卡片大小尺寸。

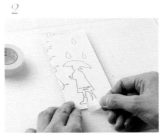

2

將紙型以紙膠帶固定在對摺後的底紙上。

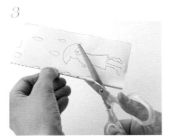

3

用剪刀剪出紙型上雨滴的部份（注意不要完全剪斷）。

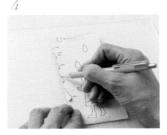

4

用自動鉛筆筆尖（不要壓出筆芯）劃出摺線。

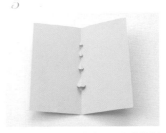

5

取下紙型，依摺線摺好。闔上卡片輕壓，將摺線摺平。

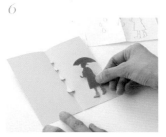

6

彩色影印的女孩圖形塗上黏膠。

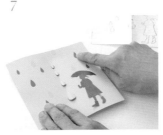

7

將彩色影印的雨滴平均分配黏貼於卡片上。

8

在步驟7的背面以黏膠黏貼描圖紙。

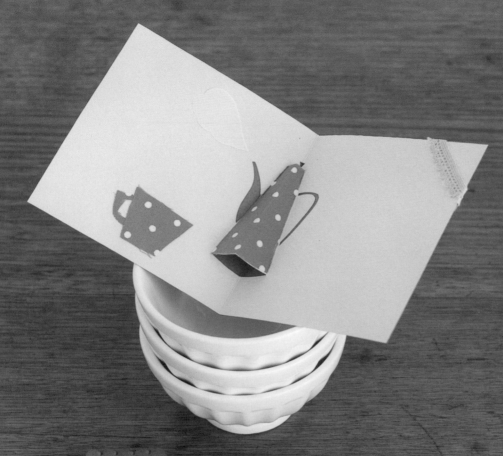

午茶時光

邀約家庭派對時的推薦卡片。

V 字部位的茶壺以布料製作，更符合午茶的優雅氣氛。

各種小花樣的布料都很合適。

how to make page 85

3 姊妹

彷彿能聽到美妙合唱般，感情融洽的 3 姐妹。

相同的圖案，只是改變色彩組合，就能產生完全不同的視覺
印象。你最喜歡哪一個呢？

how to make page 85

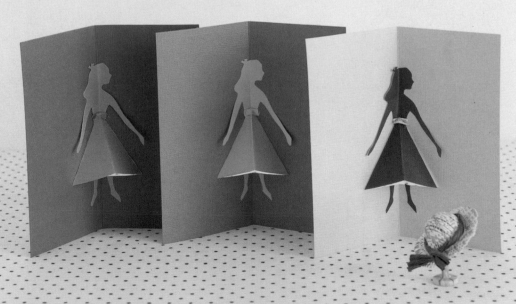

螺旋狀立體卡片

開啟卡片時,一定能看見對方驚訝的表情。

看似困難的作品,實際上卻是相當簡單就能完成。

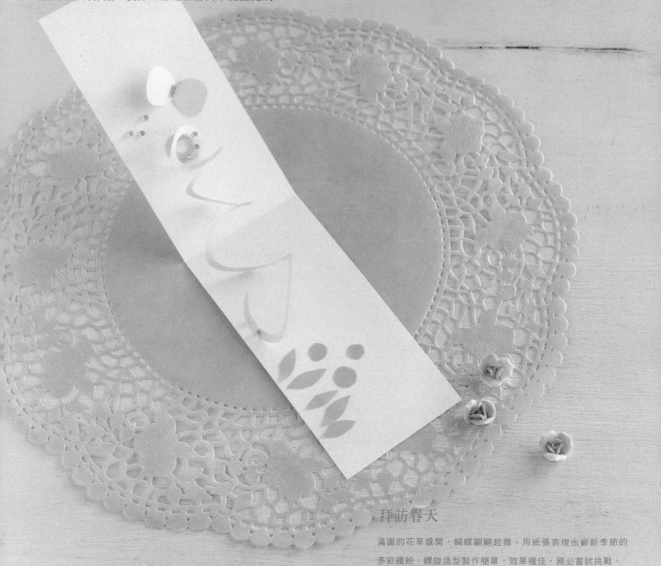

拜訪春天

滿園的花草盛開,蝴蝶翩翩起舞。用紙張表現出嶄新季節的
多彩繽紛。螺旋造型製作簡單,效果極佳,務必嘗試挑戰。

{ 拜訪春天 } 的作法

圖案在
page 86

尺寸：縱6×橫26cm

材料
底紙為丹迪紙（白）B5・1張、肯特紙
（L-59）B5・1張、小竹珠（金）1個、
小圓珠些許、彩色影印圖案（蝴蝶、花
草）。

1

將底紙裁切成卡片大小尺寸。

2

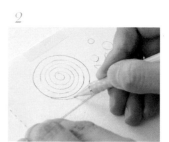

將紙型以紙膠帶固定在步驟 *1* 上。用自
動鉛筆筆尖（不要壓出筆芯）在螺旋圓
形的前端位置劃出痕跡。

3

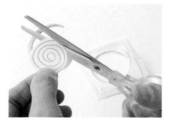

將螺旋紙型固定在肯特紙上再用剪刀
剪下，並除去紙型。

4

螺旋的前端塗上黏膠，黏貼在步驟2劃
出的位置上。

5

在螺旋中心位置塗上黏膠。

6

闔上卡片輕壓螺旋部位。

7

打開卡片，貼上彩色影印的花草和蝴蝶
圖案。

8

用接著劑黏貼珠子。

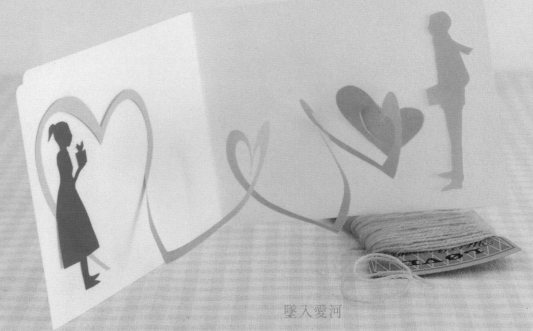

墜入愛河

充滿 2 人戀情開始的甜蜜、溫柔氣氛。螺旋造型不止表現在
圓形設計，也能作為立體的心情。利用剪紙的小剪刀就能剪
出漂亮的弧形。

how to make page 87

北風與太陽

以童話故事作為創作題材，富有故事性的卡片。

努力想要吹落旅人外套的呼呼北風以螺旋細條紙來表現。

飛舞的落葉，強調凜冽的寒意。

how to make　page 88-89

27

打開卡片，圓錐的尖角立刻現前

吸引目光的高度存在感，讓人印象深刻的作品形式。

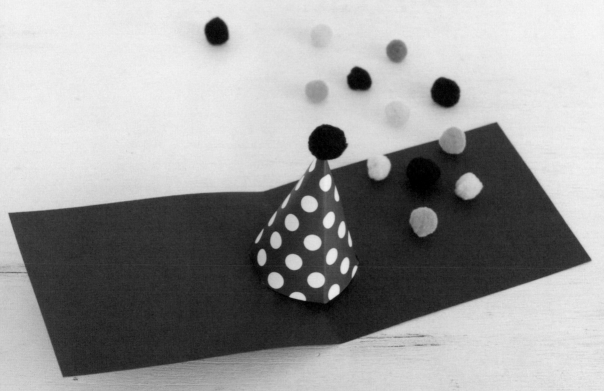

生日帽

用圓點圖案厚紙做成的帽子，充滿馬戲團的歡樂氣氛。加上
手工藝材料行購買的 "毛球"，最適合作為小朋友的生日
卡。

how to make ♔ card
{ 生日帽 } 的作法

圖案在
page 89

尺寸：縱6.5×橫17cm

材料
底紙為丹迪紙（紅）Ｂ5・1張、厚紙（圓點圖樣）Ａ4・1/4張、毛球（紅）1顆。

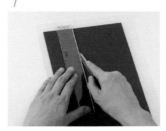

1

將底紙以美工刀裁切成卡片尺寸大小。

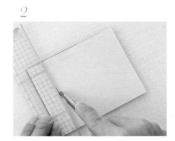

2

用紙膠帶將紙型固定在底紙上，用美工刀在紙型上切割，取下紙型。

3

用紙膠帶將圓錐形紙型固定在厚紙上，用剪刀剪下。

4

用自動鉛筆筆尖（不要壓出筆芯）輕輕劃出摺線。

5

取下紙型，在黏份處塗上黏膠貼合。

6

將步驟5的足部插入步驟2中割出的切口。

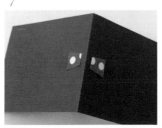

7

在卡片正面露出的部份塗上黏膠貼平。

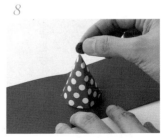

8

以接著劑將毛球黏在帽子的尖端。

歡樂萬聖節

魔女的黑色帽子貼著可愛的南瓜燈。紙張的顏色，當然選擇
最符合節日氣氛的橘色加黑色。可以作為小朋友高唱著
「trick or treat！」造訪時，交予糖果附加的卡片。

how to make page 90

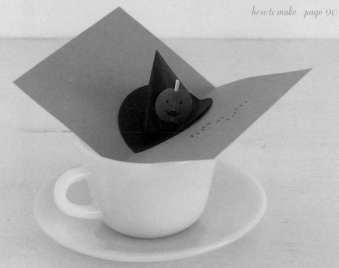

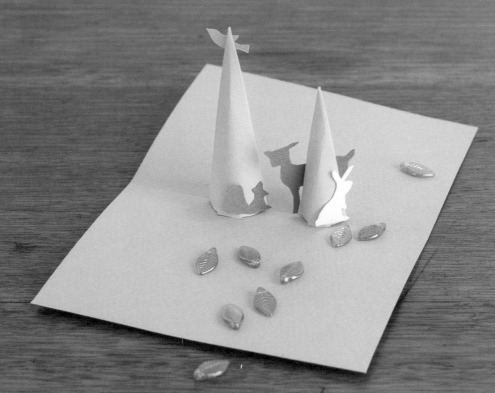

森林裡的好朋友

森林裡的動物們聚集在圓錐型的大樹下，秘密地商量著。
彷彿繪本中的一頁場景，充滿善良和煦的溫暖世界。

how to make page 91

{ lesson ☙ 06 }

立方體立體卡片

利用在縱邊加長，插入切口處，再加上蓋子或提把點綴的造型設計。

依照不同的創意，可以變化出多種圖案造型的立方體卡片。

草莓提籃

可愛小巧的提籃裡，裝滿新鮮可口的草莓。要特別留意把手的位置，闔上卡片時不能突出。可以依照喜好裝入不同的水果嘗試。

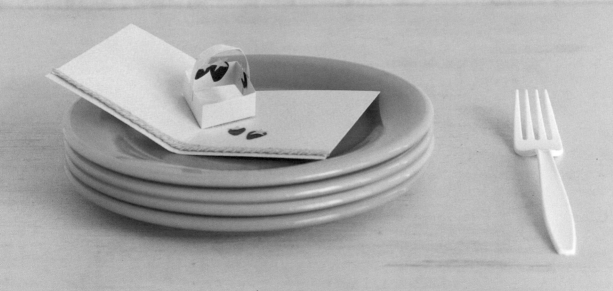

how to make ♕ card

圖案在
page 92

{ 草莓提籃 } 的作法

尺寸：縱10×橫16cm

材料
底紙為丹迪紙（乳黃）B5．1張、肯特紙
（P-67）B5．1/3張、0.5cm寬的緞帶
（亞麻）16cm、彩色影印圖案（草莓）

1

用美工刀將底紙裁切成卡片大小尺寸。

2

以紙膠帶將紙型固定在底紙上，先用
自動鉛筆筆尖（不要壓出筆芯）劃出籃
子的黏貼位置，取下紙型。

3

用紙膠帶將籃子的紙型固定在肯特紙
上，再以自動鉛筆筆尖（不要壓出筆
芯）劃出摺線，用美工刀切割下籃子。

4

取下紙型，依摺線摺好。在黏份處塗上
黏膠貼合。

5

在籃子一側的三角黏份處塗上黏膠，貼
在步驟2中劃出的位置上。另一側的三
角處也塗上黏膠，圍上卡片貼牢。

6

黏貼上提把。

7

貼上彩色影印的草莓圖案。

8

卡片的下端以接著劑黏貼緞帶。

33

草叢裡的小白兔

開啟卡片，可愛的小白兔立刻從茂密的草叢中探出頭來！深綠
色的草叢和淡粉紅色的小兔子形成強烈的色彩對比，深具插畫
風的絕妙作品。草叢的前端是用剪刀仔細剪出來的效果。

how to make page 93

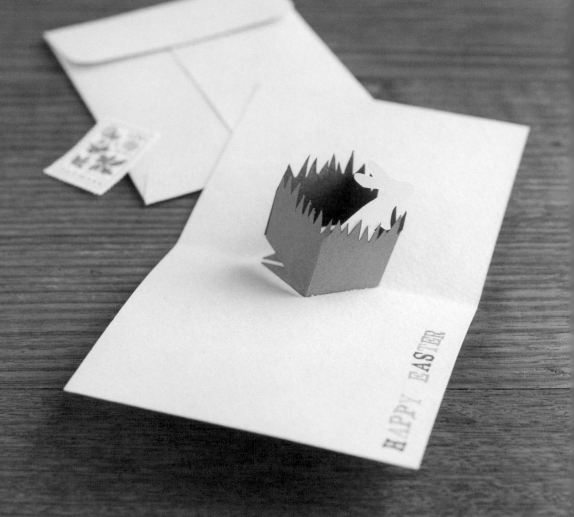

我的家

適合作為通知搬家或是家庭派對的邀請卡。屋頂上不同圖案的布料和挖空的窗戶展現細緻的手感。試著表現出最符合自己家庭氣氛的設計組合吧。

how to make page 94

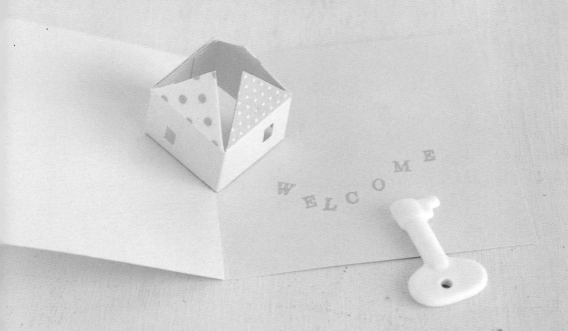

充滿回憶的立體卡片

前陣子在家中整理舊衣物時，意外發現了一只寫著「寶物箱」的破舊盒子。迫不及待地打開盒子，裡頭裝滿過去珍藏的小物品。其中竟然出現我出生以來收到的第一張立體卡片。卡片上是當時流行的漫畫人物，腳部採用的是不折不扣的Ｖ字手法，讓我既驚訝又感動。已經不記得收到卡片時的心情了（寄卡片來的阿姨，對不起！）。不過，會把它收進自己的寶物箱，可以想像當時是多麼地高興，以及多麼地寶貝呢！

くまだまり 🦌

享受不同節日的立體卡片製作樂趣

生日、聖誕節、情人節、結婚以至生產等各種特別的日子，都有不同的感謝或思念想傳遞給對方。想像著對方的心情，利用立體卡片將所有的祝福自由地表現出來吧。

{ greeting card ❀ 01 }

生日

豪華的禮物雖然動人，最重要還是真誠的心意。
一張誠心製作的卡片，就能將「祝福」表露無遺。

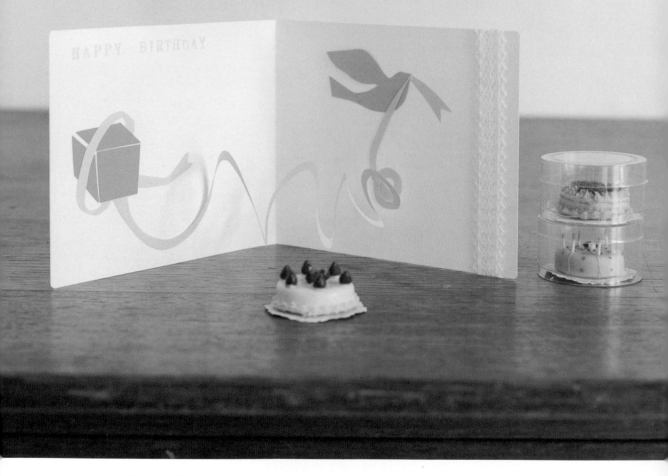

小鳥送來的禮物

小鳥不但帶來了禮物，也捎來幸福的訊息。立體圖案的主題在於解開的螺旋狀緞帶。

是一張不輸給禮物本身，讓人印象深刻的卡片。

greeting card
01

how to make page 95

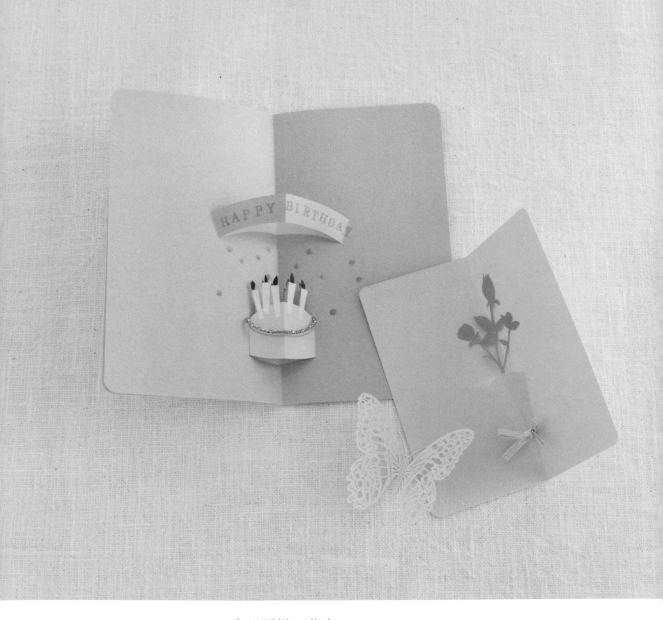

生日蛋糕、花束

生日必然的主角，更需要費心的裝扮。在蛋糕周圍加上閃亮的繩線更添豪華氣氛，花束上
的銀色蝴蝶結點綴出優雅的氣質。

how to make page 96-97

皇冠

高貴華麗的皇冠，最適合一年一度的大日子。將圓錐形上方剪出角狀，就能產生完全不同
的造型。亮片緞帶和珍珠的點綴更加凸顯如小公主般的可愛。

how to make page 98

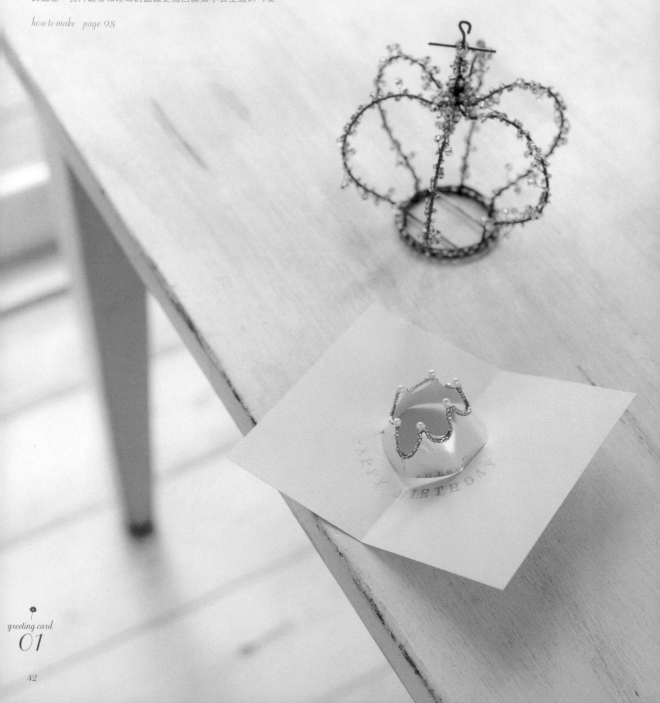

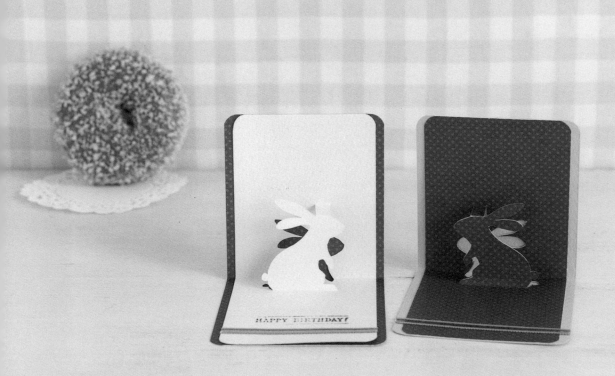

兔子剪影

可愛的兔子剪影，運用穩重的色調展現出低調的質感。咖啡色紙張與淺色系紙張的組合能
強調主題圖案的呈現。加上高雅的布膠帶便大功告成。

how to make page 98~99

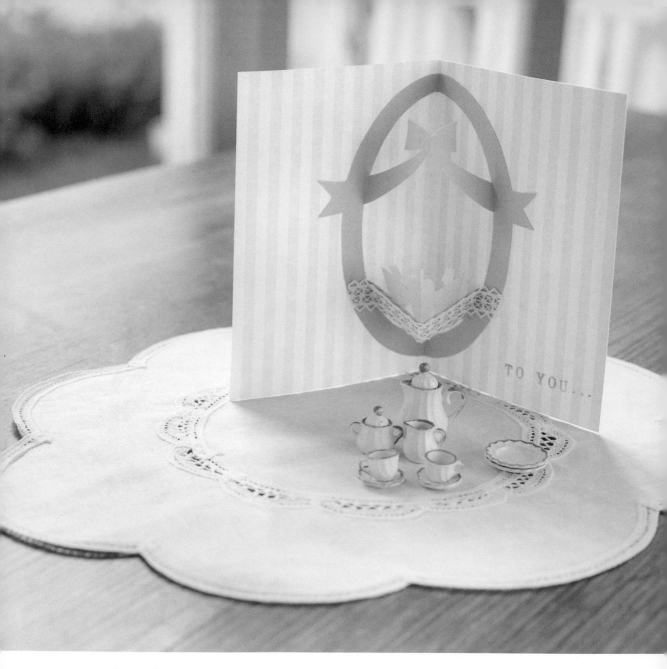

TO YOU...

生日派對

洋溢著歐洲王室小公主的浪漫風格。選擇淡色條紋紙張作為底紙，讓人聯想到公主房間的
優雅氣氛，粉紅色調的圖案和紙蕾絲裝飾，營造出女孩的柔和感。

how to make page 98-99

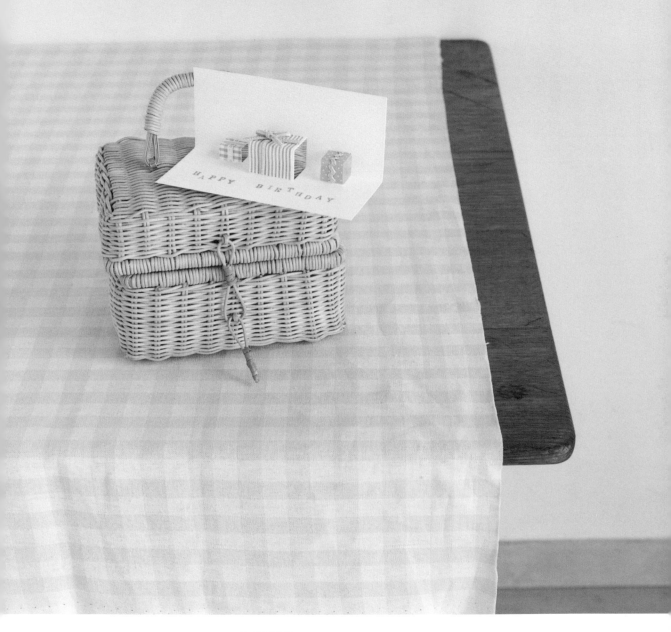

生日禮物

藉由不同大小的禮物盒，製造出更生動的感覺。禮盒則貼上不同的布料。卡片長度增加，
就能增加更多禮盒的數量，效果更加壯觀。

how to make page 100

{ greeting card ❦02 }

聖誕節

街道上燦爛閃耀的燈光，告訴人們聖誕節的腳步將近。
最重要的那個人，今年該送什麼樣的卡片呢？

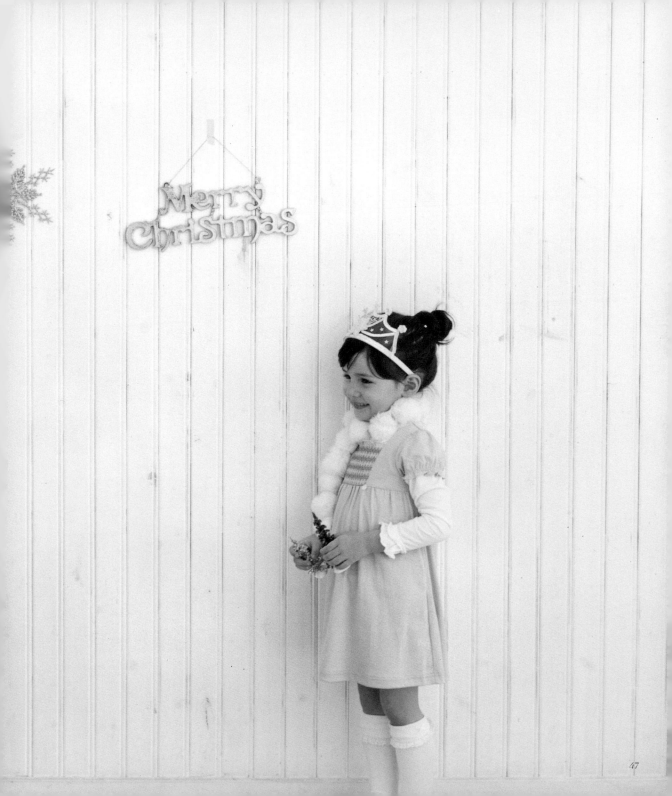

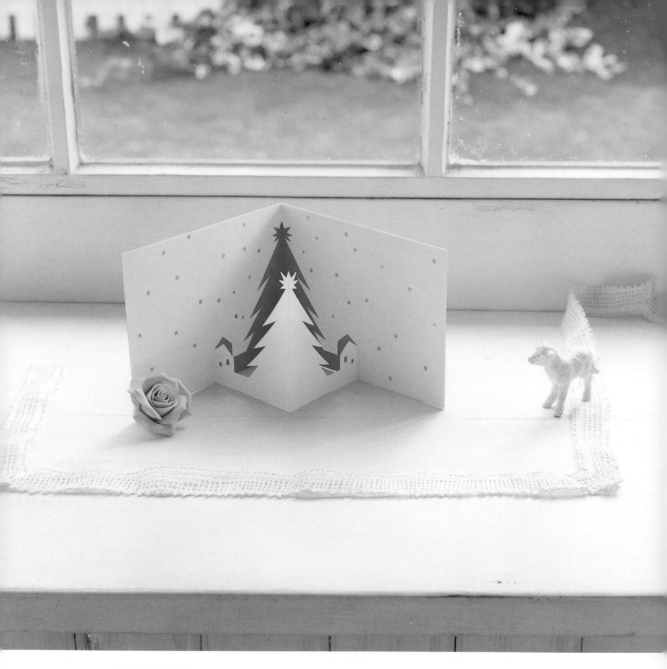

聖誕節街景

大雪紛飛中的純白街道。呈現寧靜夢幻景色的聖誕卡片。簡單低調的用色，充滿成熟且令人印象深刻的設計。

how to make page 100

greeting card
02

有鹿的冬季山景

雄鹿悠然地站立在冬季森林中，凝視著廣大的針葉林。以穩重的茶色系作為底紙，簡單的
配色，充滿時尚感。將圓錐的底部加寬，更能凸顯存在感。

how to make page 101

聖誕襪與雪人

除了立體呈現具有聖誕氣息的圖案外，不織布的使用更能增添溫暖與親切的印象效果。用線縫或黏貼都ok。適合親子一同創作的溫馨小卡。

how to make page 102

燭台

蠟燭與燭台的細長形狀為吸引目光的重點。

運用同色系較深的藍色作為背景，可以強調立體感。不妨作為
成人的派對邀請卡。

how to make page 103

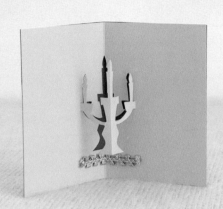

雪的結晶

白雪美麗精緻的結晶體，展現在純白的卡片中。

製作手法非常簡單，重點在於細部的切割。從結晶的中心部份
開始切割會較為容易。

how to make page 103

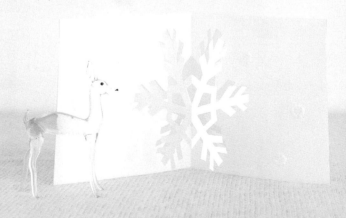

{greeting card ♥03}

情人節

美味的巧克力與可愛的卡片。

浪漫的開始，決定了戀情的美好結局。

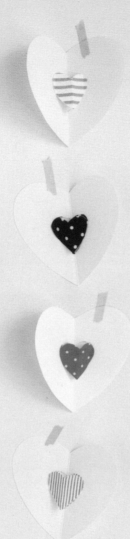

心型小卡

作為贈送義理巧克力[※]或友情巧克力時最佳的搭配卡片。
只要將底紙剪成心形，加上小小的立體心型即可完成。底紙與
布料的組合搭配別具樂趣。

how to make page 104

※編註：在日本，贈送『義理巧克力』是為了向親朋好友或同事上司表達感激謝意。

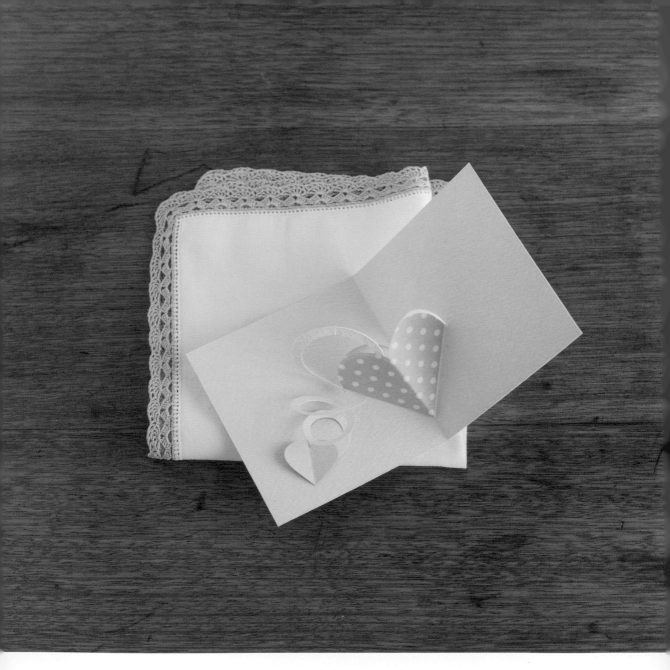

甜心卡

利用 V 字型與立體螺旋 2 種手法製作的卡片。立體部份多，讓贈送者有 2 倍的驚喜！粉紅
色系的紙張與布調，成功營造出統一感。

how to make page 104-105

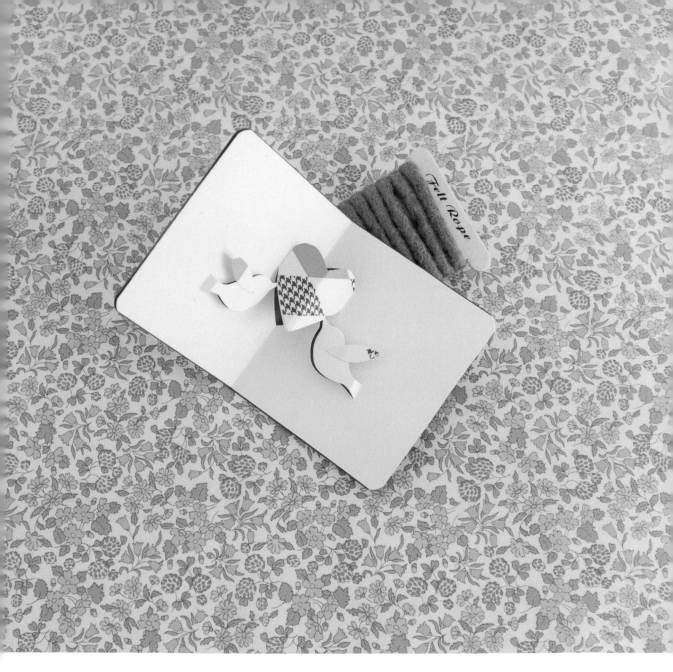

幸福青鳥

可愛的鳥兒叼來幸福的愛心。主題圖案上兩種同色色彩的添加深具質感。和巧克力一起

作為贈禮，也一同獻上無比的祝福。

how to make　page 105

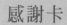
感謝卡

感謝的心意不需大肆渲染，
自然地流露最能表達出誠意。
溫馨的小卡片上，
充滿著發自內心的感謝之意。

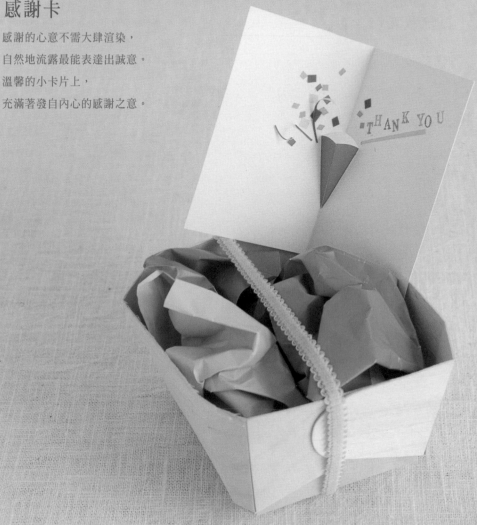

拉炮

一聲熱鬧的拉炮，也裝著滿心的謝意。拉炮四周貼滿七彩繽
紛的小紙片。數量與顏色愈多，愈能呈現華麗與熱鬧的氣
氛。

how to make page 106

56

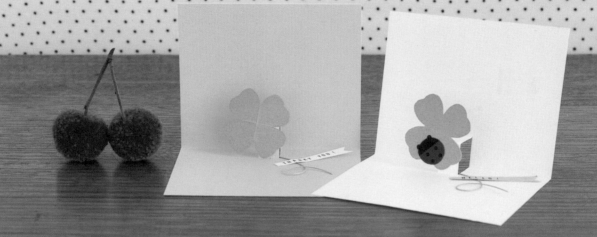

幸運草

以 "帶來好運的四葉幸運草" 為主題的迷你小卡，作為日常表達謝意之用。幸運草圖案請
彩色影印後使用，莖的部份可利用人造花專用的鐵絲造型後貼在卡片上。

how to make page 106

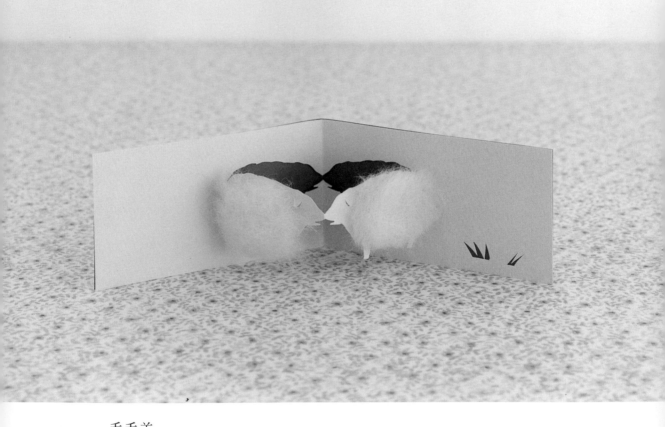

毛毛羊

利用羊毛貼成的綿羊卡片，作為房間的裝飾品也非常搶眼。除了羊毛之外，用棉花、毛線
等替代也很可愛。選擇深色的背景，能夠強調出毛絨絨的效果。

how to make　page 107

greeting card
04

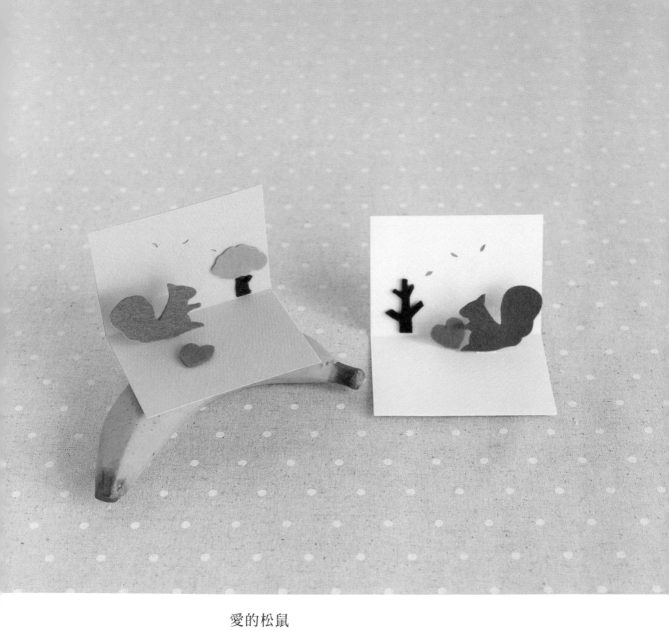

愛的松鼠

除了底紙外，其他部份都以不織布製作。不同於紙張所展現出的鬆厚質感，是不織布最大
特色。溫暖的素材適合作為冬季用的卡片。加上鈕扣或手工藝小物也OK。

how to make page 107

{ greeting card ⚭ 05 }

婚禮 & 嬰兒

婚禮的告知或是祝福,幸福洋溢的卡片總是不可或缺。
隨後寶貝的到來,則獻上誕生的無限祝福。

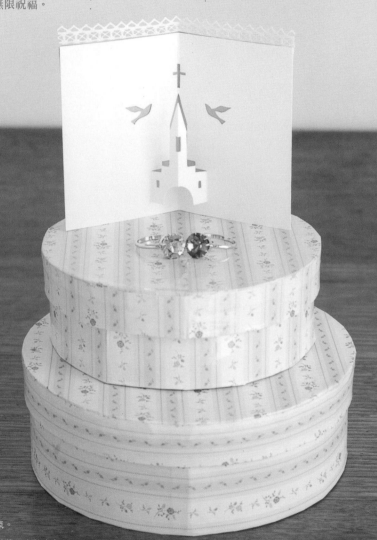

幸福的教堂

清純無邪的蕾絲,妝點出浪漫的夢幻氣氛。
選用柔和的藍色作為背景色調,呈現出湛藍天空的意象。
切割下來的十字架與小鳥圖案,更增加藍色的效果。

how to make page 108

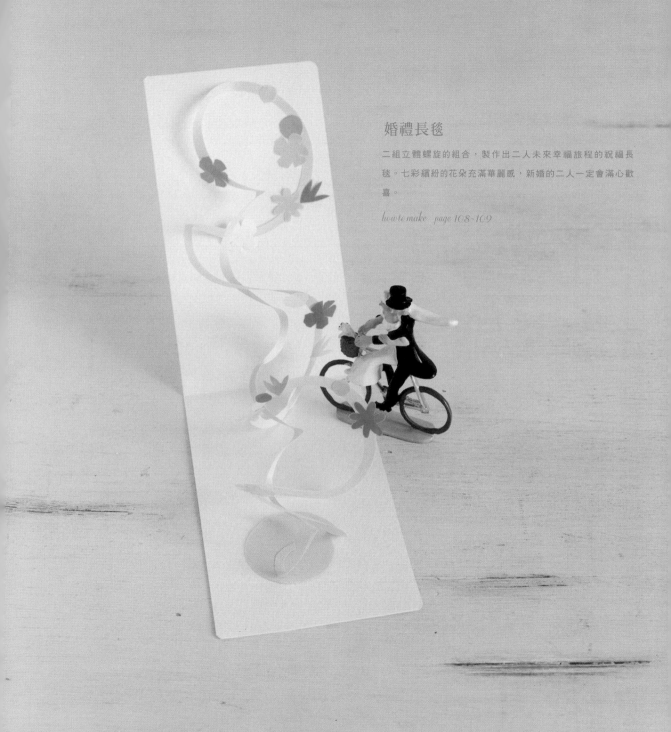

婚禮長毯

二組立體螺旋的組合，製作出二人未來幸福旅程的祝福長
毯。七彩繽紛的花朵充滿華麗感，新婚的二人一定會滿心歡
喜。

how to make page 108~109

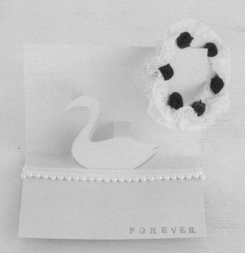

天鵝

優雅的天鵝造型小卡片，致贈給訂婚宴上的賓客們一定是注目的焦點。
做為桌卡也是大小適中。寫上感謝的溫馨小話，更能傳達出溫暖的情緒。

how to make page 109

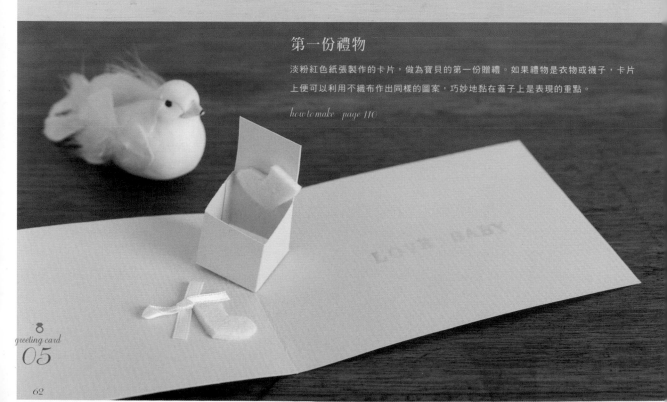

第一份禮物

淡粉紅色紙張製作的卡片，做為寶貝的第一份贈禮。如果禮物是衣物或襪子，卡片
上便可以利用不織布作出同樣的圖案，巧妙地黏在蓋子上是表現的重點。

how to make page 110

greeting card
05

木馬

色彩柔和的卡片主角是木馬和寬版的蕾絲。木馬的腳部和尾巴
在切割時要特別留意。適合做為家有寶寶剛開始學步的家人，
獻上滿心期待與祝福的溫馨卡片。

how to make　page 110

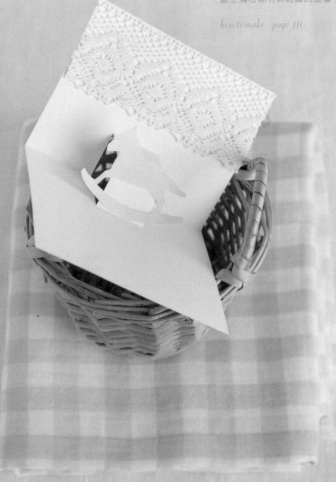

鍾愛的立體卡片

這張卡片是在一家目前已經不再營業的雜貨舖裡發現的。位在橫濱中華街小巷弄裡的這家店，綠色大門的後方，展售著美式二手衣物及飾品，數量眾多的可愛小物擁擠地並列在架上，這張卡片則在一旁的角落裡。封面寫著『Dolly and I』、『Needle Book』，打開卡片，出現的是女孩們開心地縫製著娃娃衣服的景象。下排則有數種類的針與穿線器成套擺放著。沒有複雜的做工，卻能讓人心中產生小小暖意的溫馨感覺。收到這樣的卡片一定會非常開心吧！每當我看見這張卡片，總會有一股想寄出的念頭，這是我最喜歡的一張卡片。

くまだまり

Chapter 3

活動、旋轉、跳出的動感卡片

開啟卡片後，不僅能看見主題圖案或留言立體呈現，藉由輕拉、旋轉等
動作，展現更多令人驚喜的效果。

讓受贈者笑逐顏開，充滿歡樂與溫暖的可愛卡片登場！

冰山與企鵝

悠遊於冰山前的企鵝。拉出機關條，出現的是最愛的鮮魚和留言。

讓人會心一笑又溫暖貼心，充滿玩心的 "機關卡片"。

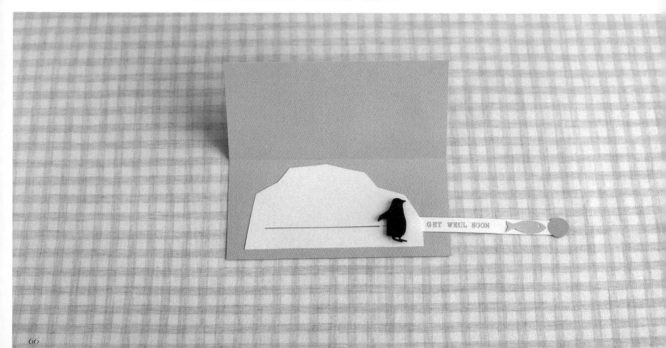

尺寸：縱14.5×橫16cm

材料
底紙為丹迪紙（淺藍）A4・1張、丹迪紙（白）A4・1/3張、丹迪紙（藏青）A4・1/6張、彩色影印圖案（魚、圓）。

1

將底紙（淺藍）切割成卡片大小尺寸。

2
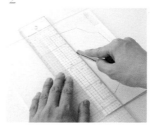

用紙膠帶將冰山的紙型固定在丹迪紙（白色）上，以美工刀在紙型上劃出冰山的切線。

3
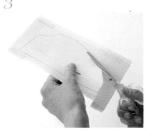

以剪刀剪下冰山，取下紙型。

4

將機關條暫時固定在丹迪紙（白）上，以美工刀切割。取下紙型摺好摺線，用黏膠黏貼。

5
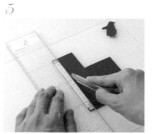

將「支架」的紙型暫時固定在丹迪紙（藏青）上，以自動鉛筆筆尖（不要壓出筆芯）劃出摺線。用美工刀切割企鵝與「支架」。

6
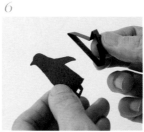

取下紙型，摺好「支架」的摺線。黏份塗上黏膠後貼合，再黏貼至企鵝的背面。

7
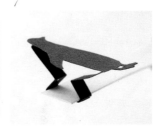

「支架」塗上黏膠，穿過機關條黏貼。

8
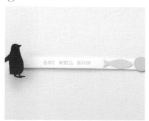

在機關條上蓋出留言，將彩色影印下的魚和圓形圖案黏貼上去。

9
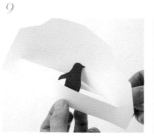

將步驟8的企鵝從冰山摺線的背面放入。

10

冰山的兩端塗上黏膠，黏貼在步驟1。

11
拉動機關條，調整位置。

活動開闔的卡片

拉動機關條，門就能左右開闔。門裡到底藏著什麼呢?叫人緊張又興奮。

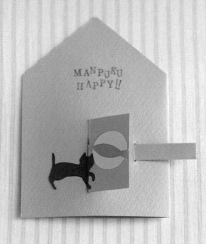

肚子餓的小貓

緊盯著盤子裡好吃鮮魚的小貓。拉動機關條魚兒只剩一副骨頭!

詼諧可愛的卡片，一定能讓對方驚喜萬分。機關條的紙張要選擇耐用的材質。

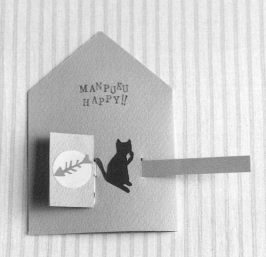

圖案在
page 112

{ 肚子餓的小貓 } 的作法

尺寸：縱14×橫10cm

材料
底紙為丹迪紙（黃綠）A4・1張、彩色影印圖案（貓、盤子和魚、盤子和魚骨）

1

將對摺的底紙裁切成卡片大小尺寸。

2

用美工刀在紙型上依線切割。取下紙型。

3

將機關條紙型固定在剩下的紙上，用自動鉛筆筆尖（不要壓出筆芯）劃出摺線，再以美工刀切割。

4

取下紙型，摺好摺線。黏份塗上黏膠後黏合。

5

剩下的紙張固定上門的紙型，用自動鉛筆筆尖（不要壓出筆芯）劃出摺線，再以美工刀切割，取下紙型。

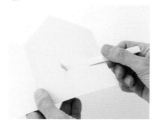

6

將步驟4的機關條穿過步驟2的機關條。

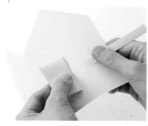

7

在機關條前端較細的部份，將步驟5夾住黏貼。

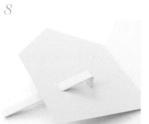

8

卡片翻面。將機關條依摺線摺好。

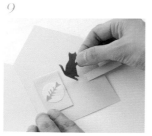

9

卡片翻回正面，將彩色影印的盤子和魚骨、貓的圖案塗上黏膠黏貼。

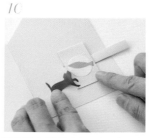

10

闔上門，同樣將彩色影印的盤子和魚、貓的圖案塗上黏膠黏貼。

11

用印章蓋出留言，調整好機關條的位置。將卡片山摺，兩側塗上黏膠黏合。

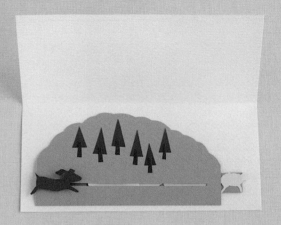

牧羊犬

牧羊犬追著一隻小羊。拉動機關條,竟然出現一大群羊!原來牧羊犬追趕著 4 隻羊。可以盡情發揮創意的卡片。

how to make page 113

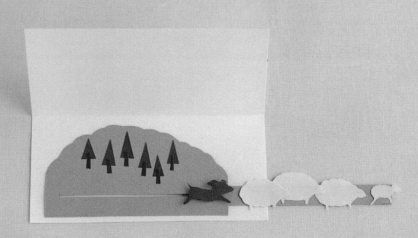

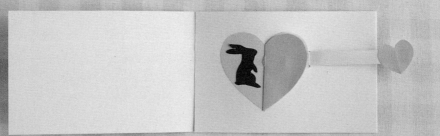

愛的告白

可愛的兔子代為傳達愛的訊息。拉開心型條，「I LOVE YOU」愛的告白立即呈現。將言語的效果加倍展現的浪漫卡片。

how to make page 114~115

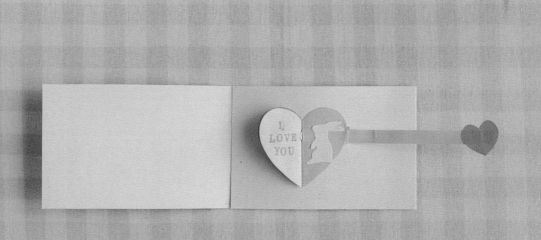

旋轉卡片

藉由底紙夾著圓形紙，固定中央來進行轉動。隨著旋轉而產生圖案的變化，是一款會讓人玩上癮的卡片設計。

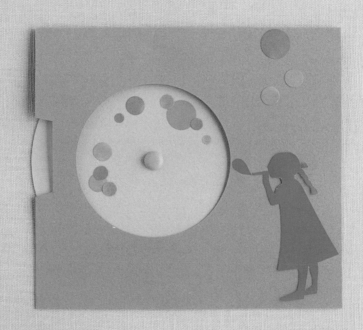

吹泡泡

女孩吹出的泡泡，五彩繽紛地旋轉著。收到的人一定會開心地轉個
不停，是一張像玩具一樣有趣的卡片。
黏貼泡泡時，要特別注意位置的分配。

圖案在
page 115

how to make ♔ card

{ 吹泡泡 } 的作法

尺寸:縱10×橫11cm

材料
底紙為肯特紙(L-68)B5·1張、肯特
紙(P-67)B5·1張、雙叉夾。

1

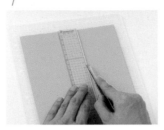

以美工刀將底紙(L-68)裁切成卡片
尺寸大小。

2

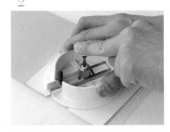

打開卡片,以紙膠帶將圓形紙型固定在
底紙上,並用切圓器切出半徑2.7cm的
圓形。取下紙型,用自動鉛筆畫出位
置。

3

將紙型固定在肯特紙(P-67)上,以
切圓器切出半徑4.3cm的圓形。取下紙
型,用自動鉛筆畫出位置。

4

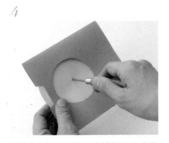

在摺成山摺的步驟2底紙裡放入步驟
3,做上記號。中心點用鑽子鑽出小
孔。

5

插入雙叉夾,在背面打開固定。

6

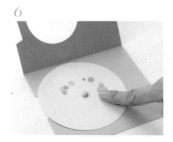

打開卡片,黏貼上彩色影印出的泡泡圖
案。

7

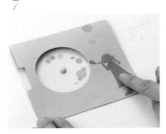

闔上卡片,黏貼上彩色影印出的女孩和
泡泡圖案。

8

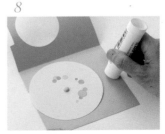

在卡片裡面的上下及右側塗上黏膠,闔
上卡片黏合。

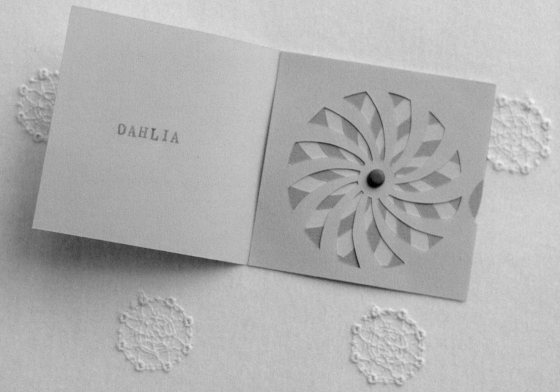

DAHLIA

大理花

咕嚕咕嚕不停地旋轉，看再久也不厭倦，不可思議的設計。內面圓
紙盤和底紙切口交錯出的美麗繽紛世界。
無法滿足於一般型態卡片的人，務必嘗試看看的獨特設計。

how to make page 116

馬戲團大象

大象踩著大滾球咕嚕咕嚕滾動著。內頁紙盤採雙色搭配，營造出球滾動效果。點綴豐富的色彩，呈現出馬戲團歡樂熱鬧的氣氛。

how to make page 117

彈跳卡片

開啟卡片，原本隱藏其中的圖案躍然呈現，驚喜度超群的卡片。有讓人重拾童心喜悅的魅力。

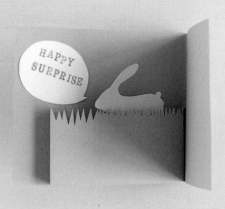

跳出草叢的兔子

一打開卡片，草叢裡的兔子立即跳出！充滿元氣地高高站起。只利用山摺與谷摺的簡單程序即可完成。需要一定的強度，請選擇材質較厚的紙張。

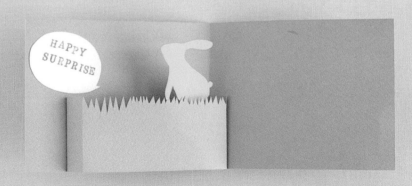

｛ 跳出草叢的兔子 ｝ 的作法

圖案在
page 118

尺寸：縱9×橫24cm

材料：
底紙為丹迪紙（草綠）B4‧1張、肯特紙
（P-53）B5‧1/4張、彩色影印圖案
（留言）

1

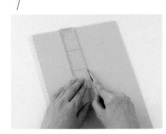

以美工刀將底紙裁切成卡片大小。

2

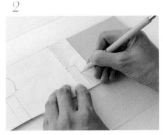

用紙膠帶將紙型固定在底紙上，以自動
鉛筆筆尖（不要壓出筆芯）劃出記號
（黏份），取下紙型。

3

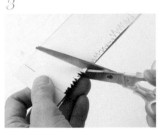

將草叢的紙型固定在剩下的底紙上，以
自動鉛筆筆尖（不要壓出筆芯）劃出摺
線。用剪刀剪好後，取下紙型。

4

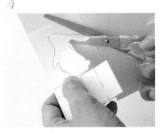

將兔子的紙型固定在肯特紙上，以自動
鉛筆筆尖（不要壓出筆芯）劃出摺線。
用剪刀剪好後，取下紙型。

5

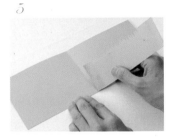

在步驟2中劃出的黏份上，將步驟3翻
成反面貼上。

6

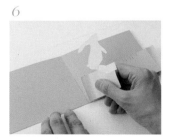

在步驟5中的草叢，將翻成背面的步驟
4貼上。

7

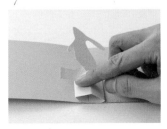

依摺線摺好的兔子，另一面則塗上黏膠
黏貼。

8

依摺線摺好草叢，另一面則塗上黏膠
黏貼。隨後再貼上彩色影印的留言圖
案。

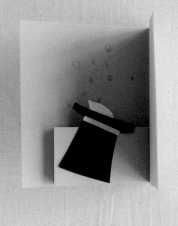 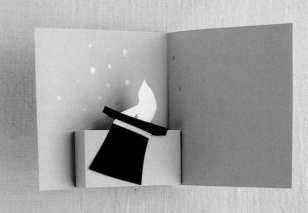

魔術秀

打開卡片，美麗的白鴿從魔術帽中飛出。彷彿置身於魔術秀現場。
也可以應用在「壺罐與蛇」上，不妨動手做做看。

how to make page 119~120

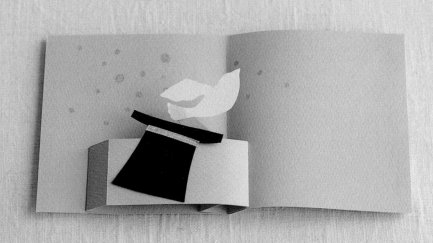

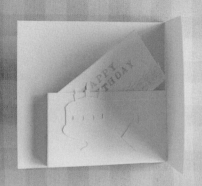

生日祝福

全新創意的 "卡中卡" 設計。以立體型態表現想傳遞的話語,能讓對方印象深刻。

如果作為生日卡片,可以附在蛋糕等小物上增添溫馨氣氛。

how to make page 120~121

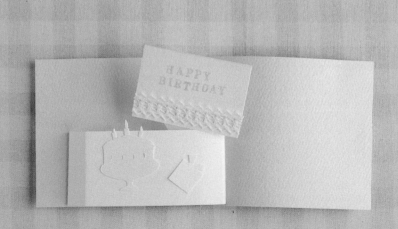

最喜愛的立體卡片書

「想要送給友人孩子的禮物，有沒有值得推薦的書？」只要聽到這個問題，我一定會大力推薦這本書。是名為「紅圈圈兒」的繪本※，作者為大衛・A・卡特。內容為尋找隱藏在每一頁中的紅色圓圈。各種幾何線條立體交錯，絕妙的組合與構圖充滿無窮魅力。不僅孩童喜愛，連大人都會深受吸引。每次的開啟，都有不同的發現和全新的感受，看再多次都不會生厭的立體繪本。是我在工作之餘，喝杯茶的小憩時間，或是就寢前身心放鬆的時刻，最愛翻閱的一本書呢。

くまだまり 🐫

※編註：日本書名為『あかまるちゃん』，大日本絵画出版

how to make ♙ *card*　卡片的作法

圖案均為實物大小。可以直接影印,也可以用描圖紙描下來使用。
黏貼工具為黏膠,要使用接著劑時會特別註明。
本書作品底紙大多採用丹迪紙、肯特紙,括號內為日本色號(例:P-53),謹供參考,
讀者可依個人喜好自行選擇顏色搭配。

工具

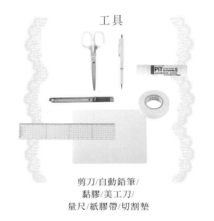

剪刀/自動鉛筆/
黏膠/美工刀/
量尺/紙膠帶/切割墊

禮物盒　*page 12*　　尺寸:縱16×橫19cm

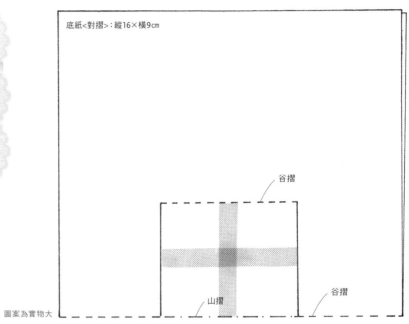

底紙<對摺>:縱16×橫9cm

谷摺

谷摺

山摺

圖案為實物大

圖案為實物大

草莓和西洋梨的圖案

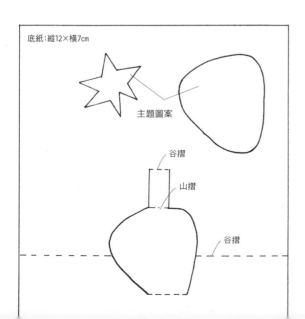

底紙:縱12×橫7cm

主題圖案

谷摺

山摺

谷摺

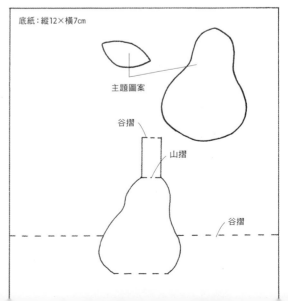

底紙:縱12×橫7cm

主題圖案

谷摺

山摺

谷摺

尺寸：各為縱12×橫7cm

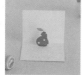

材料

〔草莓・左〕
底紙為肯特紙（P-53）B5・1張、
圓點布（深粉紅）3×3cm、
素色布（綠）2×2cm

〔西洋梨・右〕
底紙為肯特紙（P-60）B5・1張
圓點布（綠）3×3cm
素色布（藍）1×2cm、鐵絲1cm

作法

1. 將底紙各自剪成卡片大小尺寸（縱12×橫7cm）。
（內側與外側用）
2. 用紙膠帶將紙型（有圖案的紙）固定在內側用的
底紙上，從紙型上將圖案切割下來。
3. 用自動鉛筆筆尖（不要壓出筆芯）劃出摺線。
4. 取下紙型，依摺線摺好。闔上卡片將摺線壓平。
5. 在草莓的圓形上以接著劑黏貼圓點布。之後再黏
貼果蒂的素色布。
※西洋梨卡片，先將素色布剪出2片葉子形狀，
把鐵絲夾在裡面以接著劑黏合。鐵絲前端貼在紙
上，上面再以接著劑黏貼剪成西洋梨形狀的圓點
布。
6. 用印章蓋出英文字。
7. 將外側用底紙黏貼在6上。

舞台上的芭蕾舞者

圖案為實物大

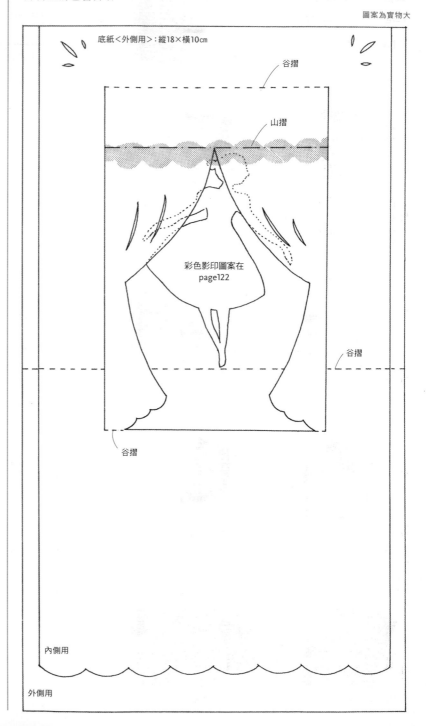

底紙＜外側用＞：縱18×橫10cm

谷摺

山摺

彩色影印圖案在
page122

谷摺

谷摺

內側用

外側用

舞台上的芭蕾舞者 *page 15*

＊彩色影印圖案在 *page 122*

尺寸：縱18×橫10㎝

材料
底紙為丹迪紙（紅）A4・2張、0.9㎝寬的蕾絲帶7㎝、彩色影印圖案（芭蕾舞者）

1

將底紙切割出卡片大小尺寸（縱18×橫10㎝）2張。（內側與外側用）

2

用紙膠帶將紙型固定在內側用的底紙上，在紙型上切割下圖案。

3

用自動鉛筆筆尖（不要壓出筆芯）劃出摺線。

4

取下紙型，依摺線摺好。闔上卡片，壓好摺線。

5

將外側用底紙與4貼合。

6

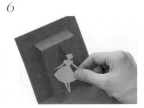

黏貼彩色影印下的芭蕾舞者圖案。

7

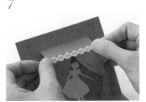

用接著劑黏貼蕾絲帶。

草裙舞女郎 *page 16*

尺寸：縱8×橫19.5㎝

圖案為實物大

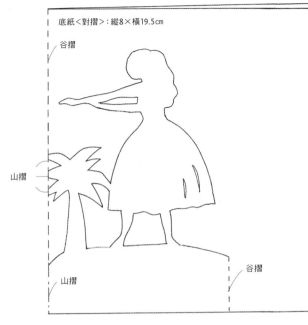

底紙＜對摺＞：縱8×橫19.5㎝

谷摺

山摺

山摺

谷摺

巴黎風景的圖案

圖案為實物大

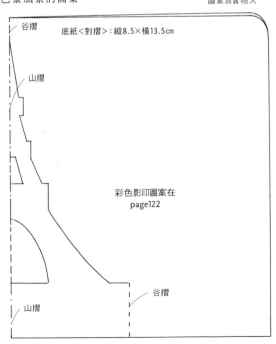

谷摺

底紙＜對摺＞：縱8.5×橫13.5㎝

山摺

彩色影印圖案在
page122

谷摺

山摺

巴黎風景　*page 18*　　尺寸：縱8.5×橫13.5cm

材料
底紙為肯特紙（紫灰）B5・1張、包裝紙8.5×13.5cm、
國外票券1張、彩色影印圖案（女子）

作法
1　裁切2張卡片尺寸大小（縱8.5×橫13.5cm）的底紙（外側用與內側用）。
　　以同樣方法裁切包裝紙。
2　用紙膠帶將紙型固定在內側用底紙上，從紙型上切下圖案。
3　用自動鉛筆筆尖（不要壓出筆芯）劃出摺線。
4　取下紙型，依摺線摺好。
　　闔上卡片，將摺線壓平。
5　黏貼上國外票券與彩色影印下的女子圖案。
6　將包裝紙與外側用底紙貼合在步驟5上。

蝴蝶結　*page 19*　　尺寸：縱7×橫12cm

材料
底紙為肯特紙（L-50、L-53）B5・各1張。

作法
1　將底紙各裁剪成卡片尺寸大小（縱7×橫12cm）（外側用與內側用）。
2　用紙膠帶將紙型固定在底紙上，並從紙型上割下圖案。
3　用自動鉛筆筆尖（不要壓出筆芯）劃出摺線。
4　取下紙型，依摺線摺好。闔上卡片，將摺線壓平。
5　用印章蓋出字母
6　將外側用底紙黏合在步驟5上。

圖案為實物大

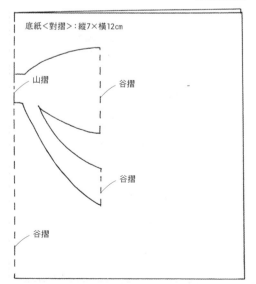

底紙＜對摺＞：縱7×橫12cm

山摺　　　谷摺

谷摺

谷摺

雨滴　*page 20*　　＊彩色影印圖案在 *page 122*

尺寸：縱15×橫14cm

圖案為實物大

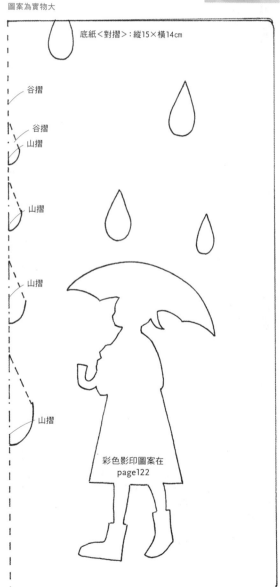

底紙＜對摺＞：縱15×橫14cm

谷摺

谷摺

山摺

山摺

山摺

山摺

彩色影印圖案在
page122

午茶時光

page 22

尺寸:
縱7×橫13.5cm

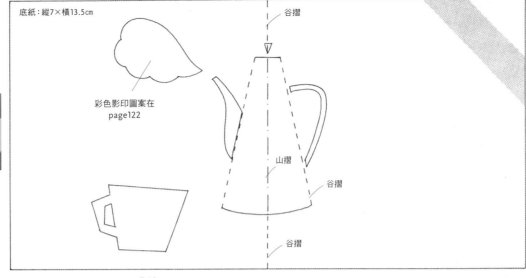

底紙:縱7×橫13.5cm

谷摺

彩色影印圖案在
page122

山摺

谷摺

谷摺

材料
底紙為丹迪紙(淺藍)B5‧1張、
肯特紙(D-67)B5‧1張、
圓點圖案的布6×6cm、0.8cm寬的蕾絲帶9cm、
彩色影印圖案(熱氣)

作法
1 將底紙裁切成卡片尺寸大小(縱7×橫13.5cm)2張(丹迪紙和肯特紙各1張)。
2 用紙膠帶將紙型固定在內側用的底紙(水藍)上,並從紙型上割下圖案。
3 用自動鉛筆筆尖(不要壓出筆芯)劃出摺線。
4 取下紙型,依摺線摺好。闔上卡片,將摺線壓平。
5 將圓點布和蕾絲帶以接著劑黏貼在圖案上,並用膠黏將彩色影印下的熱氣貼上。
6 將外側用的肯特紙黏貼到步驟5上。

3 姐妹 *page 23* 尺寸:縱9×橫9cm

材料
底紙為素描紙(黃色、深綠、紫)B5各1張、
緞帶(綠、藍、粉紅)各適量、
彩色影印圖案(女孩)

作法
1 將底紙各裁切成卡片尺寸大小(縱9×橫9cm)。
2 用紙膠帶將紙型固定在底紙上,並從紙型上割下圖案。
3 用自動鉛筆筆尖(不要壓出筆芯)劃出摺線。
4 取下紙型,依摺線摺好。
　 闔上卡片,將摺線壓平。
5 分別貼上彩色影印下的女孩圖案。
6 在腰部以接著劑黏貼緞帶,

底紙:各縱9×橫9cm

谷摺

彩色影印圖案在
page122

山摺

谷摺

谷摺

圖案為實物大

尺寸：縱6×橫26cm

圖案為實物大

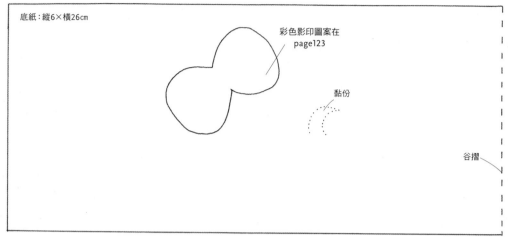

底紙：縱6×橫26cm

彩色影印圖案在
page123

黏份

谷摺

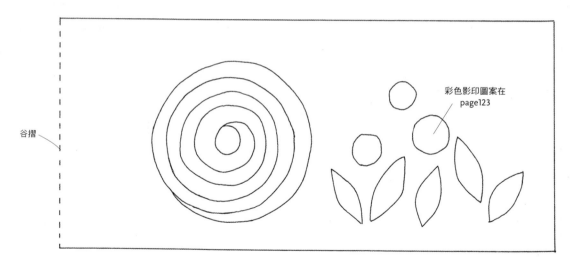

谷摺

彩色影印圖案在
page123

尺寸：縱8.5×21.5㎝

圖案為實物大

底紙：縱8.5×橫21.5cm

谷摺

黏份

彩色影印圖案在
page123

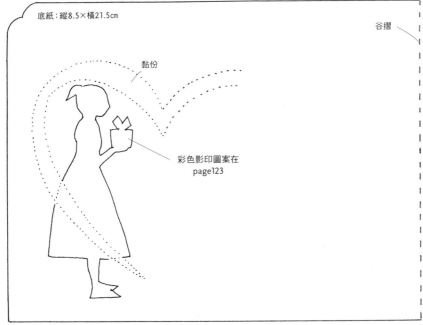

材料
底紙為丹迪紙（白）A4．1張、
肯特紙（L-50）B5．1張、
彩色影印圖案（男子、女子）

作法

1　將底紙各裁切成卡片尺寸大小（縱8.5×橫21.5㎝）。

2　用紙膠帶將紙型固定在底紙上，用自動鉛筆筆尖（不要壓出筆芯）劃出螺旋紙前端位置，取下紙型。

3　將螺旋紙固定在肯特紙上，切割下圖案，取下紙型。

4　螺旋紙前端塗上黏膠，黏貼在步驟2中作記號的位置。

5　螺旋紙中央塗上黏膠，一邊輕壓一邊圍上卡片貼合。

6　打開卡片，貼上彩色影印下的男子與女子圖案。

彩色影印圖案在
page123

谷摺

黏份

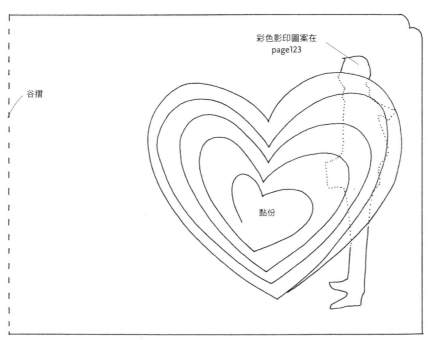

尺寸：縱11×橫29cm

材料
底紙為丹迪紙（銀灰）A4·1張、
肯特紙（L-69）B5·1張、
彩色影印圖案（太陽、雲、落葉、旅人）

作法

1　將底紙各裁切成卡片尺寸大小（縱11×橫29cm）。
2　用紙膠帶將紙型固定在底紙上，並以自動鉛筆筆尖（不要壓出筆芯）在
　　螺旋紙前端的位置作上記號。
3　將螺旋紙固定在肯特紙上，切割下圖案，取下紙型。
4　螺旋紙前端塗上黏膠，黏貼在步驟2中作記號的位置。
5　螺旋紙中央部位塗上黏膠後輕壓，闔上卡片小心壓平。
6　打開卡片，貼上彩色影印下的太陽、雲、落葉、旅人的圖案。

圖案為實物大

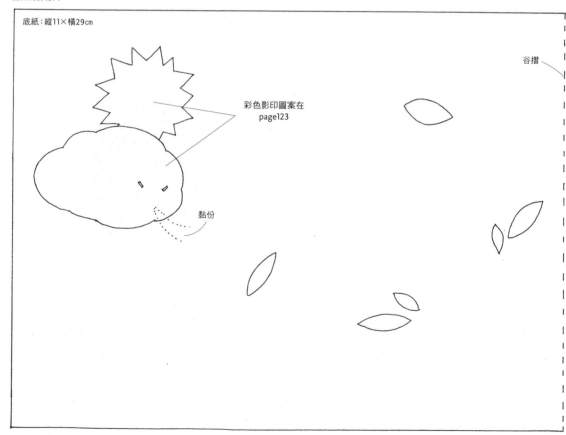

底紙：縱11×橫29cm

彩色影印圖案在
page123

谷摺

黏份

派對帽 *page 28*

尺寸：縱6.5×橫17cm

底紙＜對摺＞：縱6.5×橫17cm

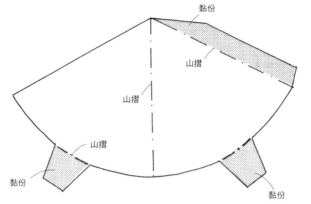

黏份

山摺

山摺

山摺

黏份

黏份

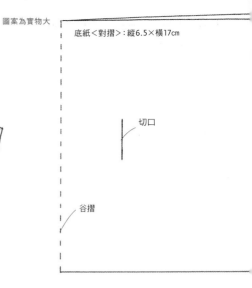

切口

谷摺

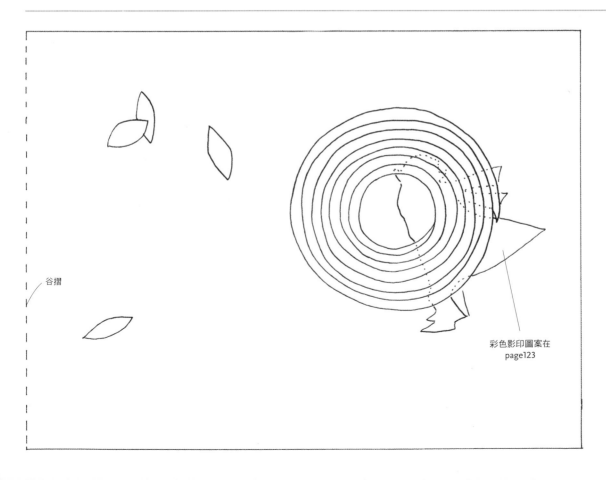

谷摺

彩色影印圖案在
page123

歡樂萬聖節 *page 30*

尺寸：縱10×橫18cm

＊彩色影印圖案在 *page 123*

材料
底紙為肯特紙（N-56，N-1）B5各1張、
金色絲線適量、
彩色影印圖案（南瓜）

作法
1　將底紙（N-56橘）裁切成卡片尺寸大小（縱10×橫18㎝）。
2　將剪成圓形的肯特紙（N-1黑）黏貼到底紙上。
3　用紙膠帶將紙型固定在底紙上，從紙型上切割出2道切口，取下紙型。
4　將圓錐形紙型固定在剩餘的肯特紙（N-1）上，割下圖案。
5　以自動鉛筆筆尖（不要壓出筆芯）劃出摺線。
6　取下紙型，在黏份處塗上黏膠後貼合。
7　將步驟6中的腳部各插入步驟3中的切口，黏份處塗上黏膠黏貼至卡片的正面。
8　彩色影印下的南瓜圖案上以接著劑黏貼金色絲線，再用印章蓋出留言字母。

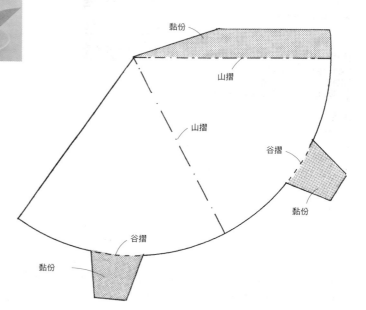

圖案為實物大

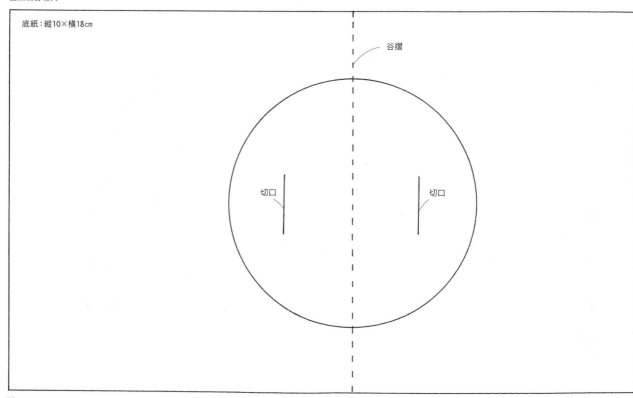

底紙：縱10×橫18㎝

谷摺

切口　　　　　切口

森林裡的好朋友 *page 31*

尺寸：縱11×橫16㎝

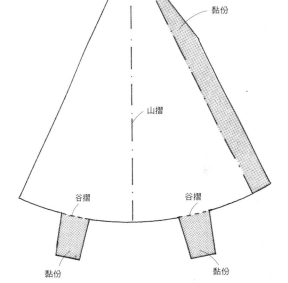

*彩色影印圖案在 *page 123*

材料
底紙為丹迪紙（草綠）B5・1張、
肯特紙（N-61）B5・1張、
彩色影印圖案（鳥、松鼠、兔子、小鹿）

作法

1　將底紙裁切成卡片尺寸大小（縱11×橫16㎝）。
2　用紙膠帶將紙型固定在底紙上，從紙型上劃出切口，取下紙型。
3　將圓錐紙型分別固定在肯特紙上，切割下圖案。
4　以自動鉛筆筆尖（不要壓出筆芯）劃出摺線。
5　取下紙型，在黏份處塗上黏膠後貼合。
6　將步驟5的腳部分別插入步驟2中的切口，在黏份處塗上黏膠貼至卡片的正面。
7　黏貼彩色影印下的鳥、松鼠、兔子、小鹿圖案。

圖案為實物大

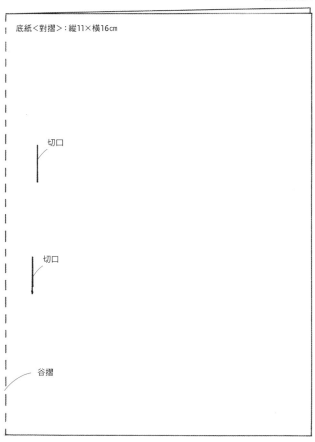

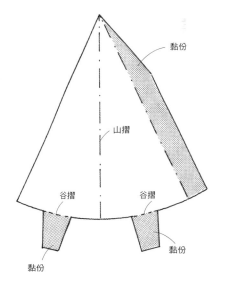

*彩色影印圖案在 *page 124*

尺寸:縱10×橫16㎝

黏份　　　　　　　　　　　　　　黏份

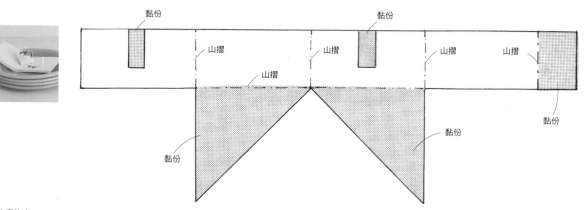

黏份　　　　　　黏份

山摺　　　山摺　　　山摺　　　山摺

山摺

黏份　　　　　　　　黏份

黏份

圖案為實物大

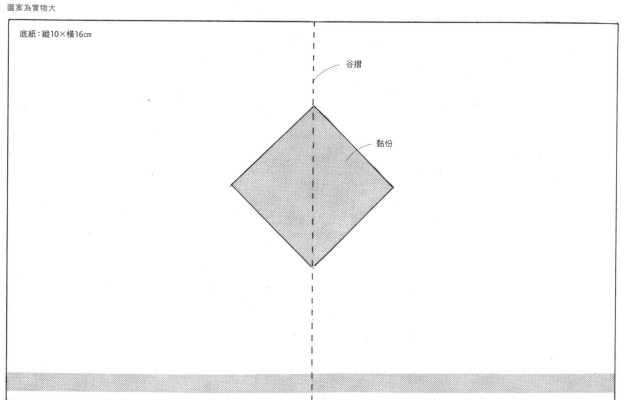

底紙:縱10×橫16㎝

谷摺

黏份

草叢裡的小白兔　　*page 34*　　*＊彩色影印圖案在 page 124*

尺寸：縱9×橫16㎝

材料
底紙為丹迪紙（銀灰）B5・1張、
肯特紙（D-65）B5・1張、
彩色影印圖案（兔子）

作法

1　將底紙裁切成卡片尺寸大小（縱9×
　橫16㎝）。

2　用紙膠帶將紙型固定在底紙上，以自
　動鉛筆筆尖（不要壓出筆芯）劃出黏
　貼草叢的位置，取下紙型。

3　將草叢紙型固定在肯特紙上，以自動鉛
　筆筆尖（不要壓出筆芯）劃出摺線。

4　切割好草叢，取下紙型，依摺線摺
　好。黏份處塗上黏膠後貼合。

5　草叢單邊的三角黏份也塗上黏膠，貼
　在步驟2中記號的位置。另一邊的三
　角黏份也塗上黏膠，闔上卡片貼牢。

6　黏貼小白兔的彩色影印圖案。

7　用印章蓋出字母。

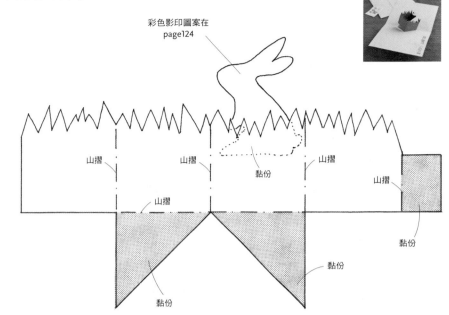

彩色影印圖案在
page124

山摺　　山摺　　山摺

山摺

黏份

山摺

黏份

黏份　　黏份

黏份

圖案為實物大

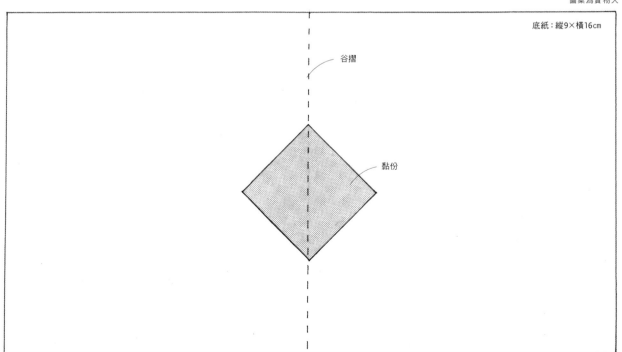

底紙：縱9×橫16㎝

谷摺

黏份

93

材料

底紙為丹迪紙（水藍）B5・1張、圓點布（藍、白）各4×4㎝

作法

1　將底紙裁切成卡片尺寸大小（縱9×橫16㎝）。

2　用紙膠帶將紙型固定在底紙上，用自動鉛筆筆尖（不要壓出筆芯）劃出家的位置，取下紙型。

3　將家的紙型固定在剩餘的紙上，以自動鉛筆筆尖（不要壓出筆芯）劃出摺線。

4　切割下家與窗戶。

5　取下紙型，依摺線摺好。將剪成屋頂形狀的圓點布用接著劑黏貼，黏份處塗上黏膠後貼合。

6　家的單邊三角黏份上塗上黏膠，貼在步驟2中作記號的位置。另一邊的三角黏份也塗上黏膠，闔上卡片貼合。

7　用印章蓋上字母。

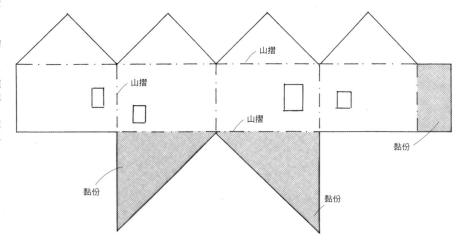

圖案為實物大

底紙：縱9.5×橫22cm

彩色影印圖案在
page124

谷摺

＊彩色影印圖案在 *page 124*

尺寸：縱9.5×22㎝

材料
底紙為丹迪紙（白）B5・1張、
肯特紙（L-59）B5・1張、
1.5㎝寬的蕾絲帶13㎝、
彩色影印圖案（禮盒、緞帶、鳥）

作法

1　將底紙各裁切成卡片尺寸大小（縱9.5×
　　橫22㎝）。

2　用紙膠帶將紙型固定在底紙上，並以自動
　　鉛筆筆尖（不要壓出筆芯）在螺旋紙前端
　　的位置劃出記號。

3　將螺旋紙的紙型固定在肯特紙上，切割下
　　圖案，取下紙型。

4　黏貼彩色影印下的小鳥圖案，螺旋紙前端
　　塗上黏膠，黏貼在步驟2中劃出的位置。

5　螺旋紙中央部位塗上黏膠，一邊輕壓，一
　　邊圍上卡片貼牢。

6　打開卡片，貼上彩色影印下的禮盒與緞帶
　　圖案。

7　用接著劑黏貼蕾絲帶，並用印章蓋出字
　　母。

彩色影印圖案在
page124

谷摺

圖案為實物大

尺寸：縱16×橫18cm

材料
底紙為肯特紙（L-50、P-58）A4各1張、
金線繩7cm、0.8cm寬的蕾絲帶60cm、彩色影印圖案（蛋糕）

圖案為實物大

底紙：縱16×橫18cm

作法

1　將底紙裁切成卡片尺寸大小（縱16×橫18cm）各1張（內側與外側用）。

2　用紙膠帶將紙型固定在內側用的底紙（L-50）上，從紙型上切割下圖案。

3　以自動鉛筆筆尖（不要壓出筆芯）劃出摺線。

4　翻至背面，同樣地做出摺線。

5　取下紙型，依摺線摺好。闔上卡面壓平。

6　黏貼彩色影印下的蛋糕圖案。

7　蛋糕周圍貼上金線。以棉花壓貼圓點，再用印章蓋出字母。

8　以接著劑將蕾絲帶黏貼至外側用的底紙（P-58）上。

9　將步驟8貼至步驟7的底紙上。

谷摺

山摺

谷摺

彩色影印圖案在
page124

山摺

谷摺

ブーケ *page 41* ＊彩色影印圖案在 *page 124*

尺寸：縱12×橫12cm

材料
底紙為丹迪紙（櫻花紅）B5・1張、
0.3cm寬的緞帶10cm、
彩色影印圖案（花）

作法

1 　將底紙裁切成卡片尺寸大小（縱12×橫12cm）。

2 　用紙膠帶將紙型固定在底紙上，從紙型上切割下圖案。

3 　以自動鉛筆筆尖（不要壓出筆芯）劃出摺線。

4 　取下紙型，依摺線摺好。闔上卡面壓平摺線。

5 　黏貼彩色影印下的花朵圖案。

6 　打好蝴蝶結以接著劑黏貼。

圖案為實物大

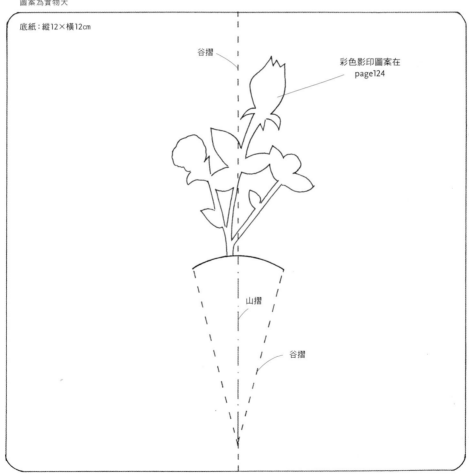

底紙：縱12×橫12cm

谷摺

彩色影印圖案在
page124

山摺

谷摺

皇冠 *page 42*

尺寸：縱9.5×橫12cm

材料

底紙為肯特紙（P-66）B5‧1張、
厚紙（銀）B5‧1張、
金絲帶15cm、直徑3mm圓球6個。

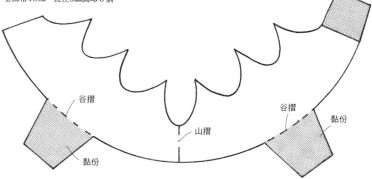

圖案為實物大

底紙＜對摺＞：縱9.5×橫12cm

切口

谷摺

谷摺

山摺

谷摺

黏份

黏份

黏份

作法

1 將底紙裁切成卡片尺寸大小（縱9.5×橫12cm）。
2 用紙膠帶將紙型固定在底紙上，從紙型上劃出切口，取下紙型。
3 將圓錐形紙型固定在厚紙上。
4 以自動鉛筆筆尖（不要壓出筆芯）劃出摺線。
5 取下紙型，在黏份處黏塗上黏膠後貼合。
6 將步驟5的雙腳各插入步驟2完成的切口裡，黏份處塗上黏膠後黏貼至卡片正面。
7 以接著劑黏貼金線帶及圓球。
8 用印章蓋出字母。

兔子剪影 *page 43*

尺寸：縱16.5×橫8cm

材料

〔左〕
底紙為丹迪紙（米黃色）B5‧1張、
圖紋紙（茶色）B5‧1張、
0.6cm寬的緞帶7cm。
〔右〕
底紙為圖紋紙（茶色）B5‧1張、丹迪紙（淺藍）B5‧1張、
0.6cm寬的緞帶8cm。

作法

1 將底紙各裁切成卡片尺寸大小（縱16.5×橫8cm）各1張（內側用與外側用）。
2 用紙膠帶將紙型固定在內側用的底紙上，從紙型上把圖案切割下來。
3 以自動鉛筆筆尖（不要壓出筆芯）劃出摺線。
4 取下紙型，依摺線摺好。闔上卡片壓平摺線。
5 以接著劑黏貼緞帶。
6 用印章蓋上字母。
7 黏合步驟6與外側用的底紙。

生日派對 *page 44*

尺寸：縱14×橫19cm

材料

底紙為圖紋紙（條紋）B5‧1張、
肯特紙（L-50）B5‧1張、
1.5cm寬的蕾絲帶8.5cm。

作法

1 將底紙裁切成卡片尺寸大小（縱14×橫19cm）。
2 用紙膠帶將紙型固定在內側用的肯特紙上，從紙型上把圖案切割下來。
3 以自動鉛筆筆尖（不要壓出筆芯）劃出摺線。
4 取下紙型，依摺線摺好。
5 將步驟4貼合在步驟1的底紙上。
6 以接著劑黏貼蕾絲帶，並用印章蓋出字母。

兔子剪影的圖案

圖案為實物大

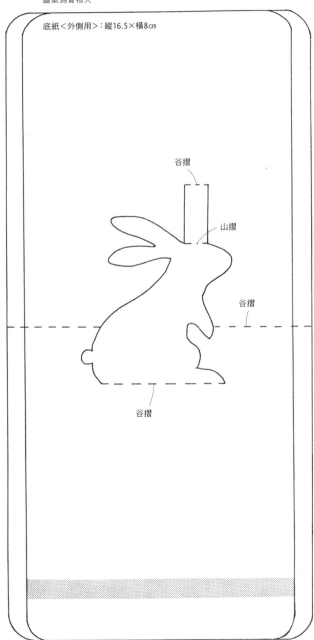

底紙<外側用>：縱16.5×橫8cm

谷摺

山摺

谷摺

谷摺

生日派對的圖案

圖案為實物大

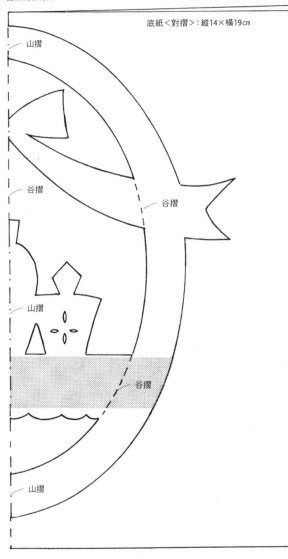

底紙<對摺>：縱14×橫19cm

山摺

谷摺

谷摺

山摺

谷摺

山摺

生日禮物 *page 45*　　　　　　尺寸:縱11×橫13cm

材料
底紙為丹迪紙（白）B5．1張、格子布（綠）2×1.5cm、條紋布（綠）4×3cm、圓點布（藍）3×1.5cm、
0.3cm寬的緞帶（銀）5cm、0.3cm寬的緞帶（綠）15cm、0.5cm寬的滾邊緞帶（藍）3cm。

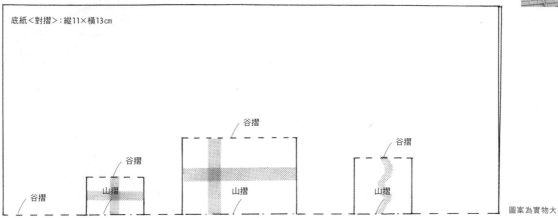

底紙＜對摺＞:縱11×橫13cm

谷摺　谷摺　谷摺

山摺　山摺　山摺

谷摺

圖案為實物大

作法
1　將底紙裁切成卡片尺寸大小（縱11×橫13cm）。
2　用紙膠帶將紙型固定在步驟1上，從紙型上把圖案切割下來。
3　以自動鉛筆筆尖（不要壓出筆芯）劃出摺線。
4　取下紙型，依摺線摺好。闔上卡片並壓平摺線。
5　以接著劑黏貼各緞帶，打好蝴蝶結黏貼裝飾。
6　用印章蓋出字母。

聖誕節街景　　　*page 48*

尺寸:縱10×橫26cm

材料
底紙為橫紋紙（白、灰）B5各1張。

作法
1　將底紙各裁切成卡片尺寸大小（縱10×橫26cm）各1張（內側用與外側用）。
2　用紙膠帶將紙型固定在內側用的底紙上（白），從紙型上把圖案切割下來。
3　以自動鉛筆筆尖（不要壓出筆芯）劃出摺線。
4　取下紙型，依摺線摺好。闔上卡片壓平摺線。
5　用棉花棒沾墨水，壓出雪花。
6　黏合步驟5與外側用的底紙（灰）。

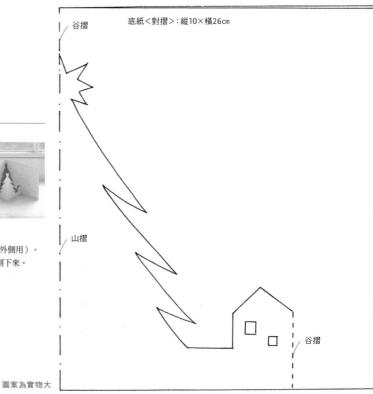

底紙＜對摺＞:縱10×橫26cm

谷摺

山摺

谷摺

圖案為實物大

有鹿的冬季山景　*page 49*　*彩色影印圖案在 *page 124*

尺寸：縱10×橫26㎝

材料
底紙為丹迪紙（茶色）A4・1張、
肯特紙（L-66）A4・1張、
彩色影印圖案（鹿、樹）

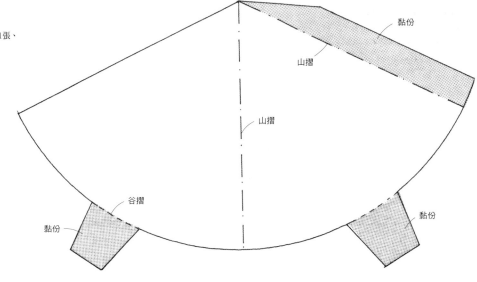

圖案為實物大

底紙＜對摺＞：縱10×橫26㎝

谷摺

切口

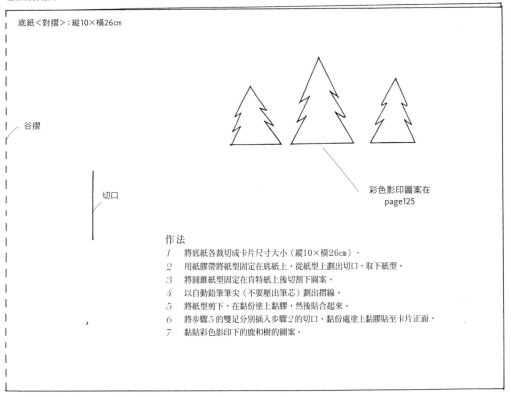

彩色影印圖案在
page125

作法

1　將底紙各裁切成卡片尺寸大小（縱10×橫26㎝）。
2　用紙膠帶將紙型固定在底紙上，從紙型上劃出切口，取下紙型。
3　將圓錐紙型固定在肯特紙上後切割下圖案。
4　以自動鉛筆筆尖（不要壓出筆芯）劃出摺線。
5　將紙型剪下，在黏份塗上黏膠，然後貼合起來。
6　將步驟5的雙足分別插入步驟2的切口，黏膠處塗上黏膠貼至卡片正面。
7　黏貼彩色影印下的鹿和樹的圖案。

尺寸：縱12×橫7cm

材料

〔襪子·左〕
底紙為丹迪紙（紅）B5·1張、
不織布（白）適量、
直徑1cm的鈕扣1個。

〔雪人·右〕
底紙為丹迪紙（白）B5·1張、
不織布（藍）適量。

作法

1　將底紙各裁切成卡片尺寸大小（縱12×橫7cm）。
2　用紙膠帶將紙型固定在底紙上，從紙型上切割下圖案。
3　以自動鉛筆筆尖（不要壓出筆芯）劃出摺線。
4　取下紙型，依摺線摺好。闔上卡片壓平摺線。
5　將剪成圍巾形狀的不織布用接著劑黏貼在雪人上。用黑筆畫出眼睛和嘴巴，
　　再以印章蓋出字母。

圖案為實物大

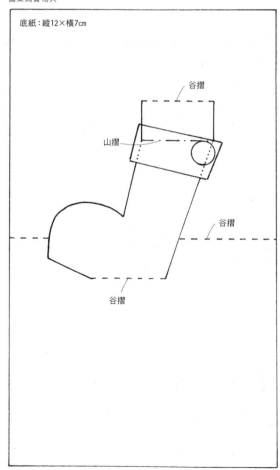

底紙：縱12×橫7cm

谷摺

山摺

谷摺

谷摺

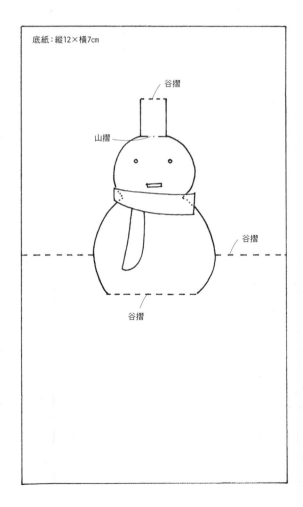

底紙：縱12×橫7cm

谷摺

山摺

谷摺

谷摺

燭臺　*page 51*

尺寸：縱10×橫14cm

材料
底紙為丹迪紙（藍、靛）B5各1張、
0.8cm寬的緞帶4.5cm。

作法
1　將底紙各裁切成卡片尺寸大小（縱10×橫14cm）（內側用與外側用）。
2　用紙膠帶將紙型固定在內側用的底紙（藍）上，從紙型上把圖案切割下來。
3　以自動鉛筆筆尖（不要壓出筆芯）劃出摺線。
4　將步驟3翻面，同樣地劃出摺線。
5　取下紙型，依摺線摺好。圍上卡片壓平摺線。
6　用接著劑黏貼緞帶。
7　將外側用底紙（靛）與步驟6貼合。

圖案為實物大

底紙＜對摺＞：縱10×橫14cm

谷摺

山摺

谷摺

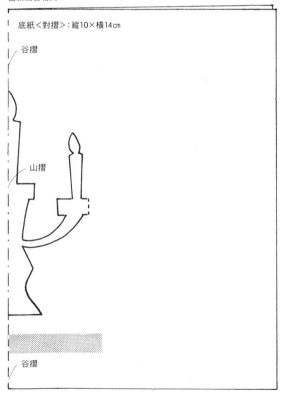

雪的結晶　*page 51*

尺寸：縱11×橫22cm

材料
底紙為肯特紙（N-9）B5·1張、
描圖紙（藍）B5·1張、
雪花型蕾絲6個。

作法
1　將底紙和描圖紙一起裁切成卡片尺寸大小（縱11×橫22cm）。
2　用紙膠帶將紙型固定在底紙上，從紙型上把圖案切割下來。
3　以自動鉛筆筆尖（不要壓出筆芯）劃出摺線。
4　將步驟3翻至背面，同樣地劃出摺線。
5　取下紙型，依摺線摺好。圍上卡片壓平摺線。
6　用接著劑在左右黏貼雪花蕾絲。
7　將外側用描圖紙與步驟6貼合。

圖案為實物大

底紙＜對摺＞：縱11×橫22cm

谷摺

山摺

谷摺

谷摺

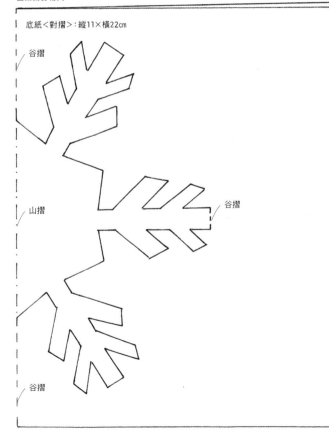

心型小卡 *page 53*

尺寸：縱9×橫10cm

材料
底紙為丹迪紙（乳黃、白、藍）B5各1張、
布各4×4cm

作法
1　將底紙各裁切成心型的卡片形狀。
2　用紙膠帶將紙型固定在底紙上，從紙型上劃出切口。
3　以自動鉛筆筆尖（不要壓出筆芯）劃出摺線。
4　翻至背面，同樣地劃出摺線。
5　取下紙型，依摺線摺好。闔上卡片壓平摺線。
6　將剪成心型（小）的布用接著劑黏貼。

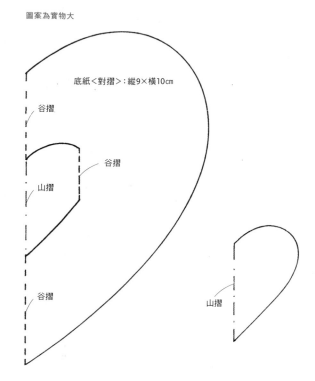

底紙＜對摺＞：縱9×橫10cm

谷摺

谷摺

山摺

谷摺

山摺

甜心卡 *page 54*

＊彩色影印圖案在 *page 125*

尺寸：縱8.5×橫16cm

材料
底紙為丹迪紙（粉紅）B5‧1張、
彩色影印圖案（心型小、心型大）

作法
1　將底紙各裁切成卡片尺寸大小（縱8.5×橫16cm）。
2　用紙膠帶將紙型固定在底紙上，從紙型上切割下圖案。
3　以自動鉛筆筆尖（不要壓出筆芯）在螺旋紙前端的位置劃出記號。
4　將螺旋紙的紙型固定在剩餘的丹迪紙上，切割下圖案，取下紙型。
5　螺旋紙前端塗上黏膠，黏貼在步驟3中作記號的位置。
6　螺旋紙中央部位塗上黏膠後輕壓，闔上卡片小心壓平。
7　打開卡片，貼上彩色影印下的心型（小）和心型（大）圖案。

幸福青鳥　*page 55*

＊彩色影印圖案在 *page 125*

尺寸：縱9×橫16㎝

材料
底紙為丹迪紙（乳黃、靛）B5各1張、
彩色影印圖案（心型、鳥的翅膀）

作法
1　將底紙各裁切成卡片尺寸大小（縱9×橫16㎝）（內側用與外側用）。
2　用紙膠帶將紙型固定在內側底紙（乳黃）上，從紙型上切割下圖案。
3　以自動鉛筆筆尖（不要壓出筆芯）劃出摺線。
4　翻至背面，同樣地劃出摺線。
5　取下紙型，依摺線摺好。闔上卡片壓平摺線。
6　黏貼彩色影印的心型圖案和鳥的翅膀。
7　將外側用的底紙（藍）與步驟6貼合。

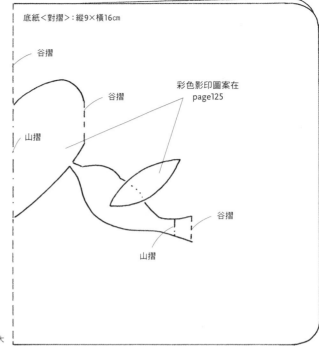

底紙＜對摺＞：縱9×橫16㎝

谷摺

谷摺

彩色影印圖案在
page125

山摺

谷摺

山摺

圖案為實物大

圖案為實物大

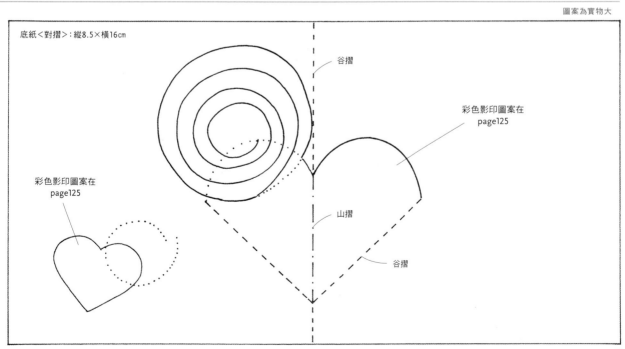

底紙＜對摺＞：縱8.5×橫16㎝

谷摺

彩色影印圖案在
page125

彩色影印圖案在
page125

山摺

谷摺

拉炮　*page 56*　　　　　*＊彩色影印圖案在 page 125*

尺寸：縱10×橫13㎝

材料
底紙為丹迪紙（乳黃）B5‧1張、
彩色影印圖案（拉炮、碎紙）

作法
1　將底紙各裁切成卡片尺寸大小（縱10×橫13㎝）。
2　用紙膠帶將紙型固定在底紙上，從紙型上切割下圖案。
3　以自動鉛筆筆尖（不要壓出筆芯）劃出摺線。
4　翻至背面，同樣地劃出摺線。
5　取下紙型，依摺線摺好。闔上卡片壓平摺線。
6　黏貼彩色影印下的拉炮和碎紙片。
7　用印章蓋出字母。

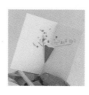

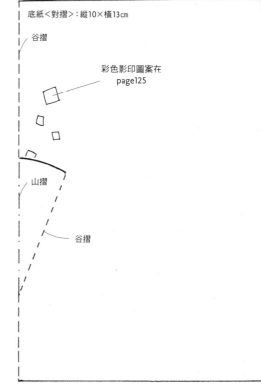

底紙＜對摺＞：縱10×橫13㎝

谷摺

彩色影印圖案在
page125

山摺

谷摺

圖案為實物大

圖案為實物大

底紙：縱14×橫9㎝

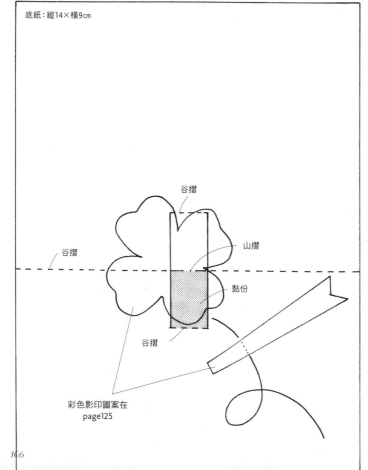

谷摺

山摺

谷摺

黏份

谷摺

彩色影印圖案在
page125

幸運草　　　　　*page 57*

＊彩色影印圖案在 page 125

尺寸：縱14×橫9㎝

材料
底紙為丹迪紙（白、淺藍）B5各1張、
紙花用鐵絲（NO‧22）7㎝、
彩色影印圖案（幸運草、幸運草與瓢蟲、留言條）。

作法
1　將底紙各裁切成卡片尺寸大小（縱14×橫9㎝）。
2　用紙膠帶將紙型固定在底紙上，從紙型上劃出切口。
3　以自動鉛筆筆尖（不要壓出筆芯）劃出摺線。
4　取下紙型，依摺線摺好。闔上卡片壓平摺線。
5　將彩色影印下的幸運草、幸運草與瓢蟲的圖案用膠水黏貼，鐵絲則
　　以接著劑黏貼。

毛毛羊　*page 58*

尺寸：縱6×橫22㎝

材料
底紙為丹迪紙（灰6）B5・1張、
肯特紙（D-65）B5・1張、
羊毛織品適量

作法
1　將底紙各裁切成卡片尺寸大小（縱6×橫22㎝）。
2　用紙膠帶將紙型固定在底紙（灰6）上，從紙型上切割下圖案。
3　以自動鉛筆筆尖（不要壓出筆芯）劃出摺線。
4　取下紙型，依摺線摺好。闔上卡片壓平摺線。
5　以接著劑黏貼羊毛。
6　將外側用的肯特紙黏貼至步驟5上。

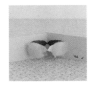

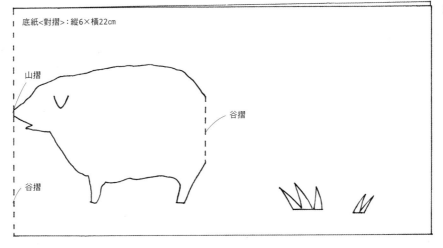

底紙<對摺>：縱6×橫22㎝

山摺

谷摺

谷摺

圖案為實物大

圖案為實物大

愛的松鼠　*page 59*

尺寸：縱13×橫9㎝

材料
〔夏天的松鼠・左〕
底紙為丹迪紙（藍）B5・1張、色紙（黃綠）B5・1張、
不織布（土黃）5×5㎝、（粉紅、藍綠、咖啡色）各3×3㎝

〔冬天的松鼠・右〕
底紙為丹迪紙（乳黃）B5・1張、色紙（黃）B5・1張、
不織布（栗茶）5×5㎝、（粉紅、咖啡色）各3×3㎝

作法
1　將底紙各裁切成卡片尺寸大小（縱13×橫9㎝）。
2　用紙膠帶將紙型固定在底紙上，從紙型上劃出切口。
3　以自動鉛筆筆尖（不要壓出筆芯）劃出摺線。
4　取下紙型，依摺線摺好。
　　闔上卡片壓平摺線。
5　將剪成松鼠、心型、樹木
　　形狀的不織布以接著劑黏
　　貼。
6　將外側用的色紙與步驟5
　　貼合。

底紙：縱13×橫9㎝

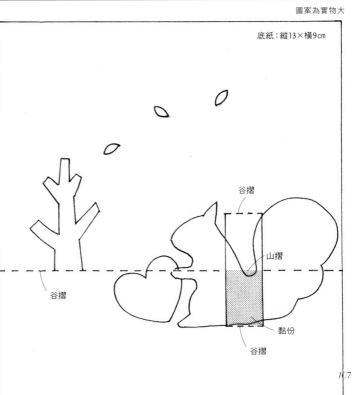

谷摺

山摺

谷摺

谷摺

黏份

谷摺

幸福的教堂　*page 60*

尺寸：縱9×橫12cm

材料
底紙為丹迪紙（雪白）B5・1張、
色紙（淺藍）B5・1張、
1.5cm寬的蕾絲帶12cm。

作法
1　將底紙各裁切成卡片尺寸大小（縱9×橫12cm）（內側用與外側用）。
2　用紙膠帶將紙型固定在底紙上，從底紙上割下圖案。
3　以自動鉛筆筆尖（不要壓出筆芯）劃出摺線。
4　取下紙型，依摺線摺好。圍上卡片壓平摺線。
5　將外側用的色紙與步驟4貼合。
6　從外側將蕾絲帶以接著劑黏貼至卡片上。

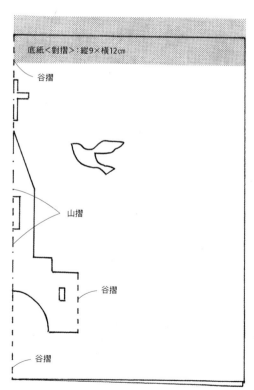

底紙＜對摺＞：縱9×橫12cm

谷摺

山摺

谷摺

谷摺

圖案為實物大

婚禮長毯　*page 61*

＊彩色影印圖案在 *page 125*

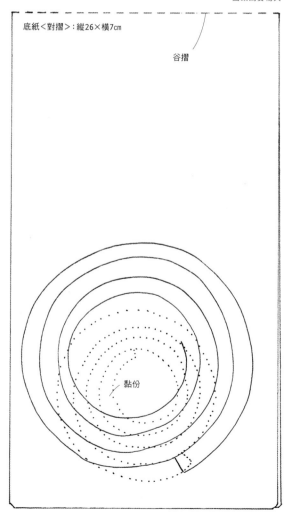

尺寸：縱26×橫7cm

材料
底紙為丹迪紙（白）A4・1張、肯特紙（P-66）B5・1張、
彩色影印圖案（花瓣）

作法
1　將底紙裁切成卡片尺寸大小（縱26×橫7cm）。
2　用紙膠帶將紙型固定在底紙上，螺旋紙前端的位置，以自動鉛筆筆尖（不要壓出筆芯）劃出記號，取下紙型。
3　將螺旋紙型固定在肯特紙上，分別剪下圖案，取下紙型。

圖案為實物大

底紙＜對摺＞：縱26×橫7cm

谷摺

黏份

將其中一個螺旋紙前端塗上黏膠,黏貼在步驟2中作記號的位置。

5

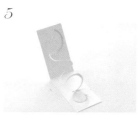

在螺旋紙中央部位塗上黏膠後,闔上卡片輕壓貼合。

6

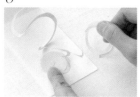

在另一個螺旋紙中央部位塗上黏膠,黏貼在底紙的黏份上。

7

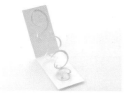

在螺旋紙中央部位塗上黏膠後,邊壓邊闔上卡片,輕壓貼合。

8

打開卡片,貼上彩色影印下的花瓣圖案。

天鵝 *page 62*

尺寸:縱15×橫10㎝

材料

底紙為丹迪紙(櫻花色)B5·1張、
色紙(銀)適量、
1.2㎝寬的鑲珠緞帶10㎝。

作法

1 將底紙裁切成卡片尺寸大小(縱15×橫10㎝)。

2 用紙膠帶將紙型固定在底紙上,從紙型上切割下圖案。

3 以自動鉛筆筆尖(不要壓出筆芯)劃出摺線。

4 取下紙型,依摺線摺好。闔上卡片壓平摺線。

5 將剪成皇冠形狀的色紙塗上黏膠黏貼,用接著劑黏貼鑲珠緞帶。

6 用印章蓋出字母。

圖案為實物大

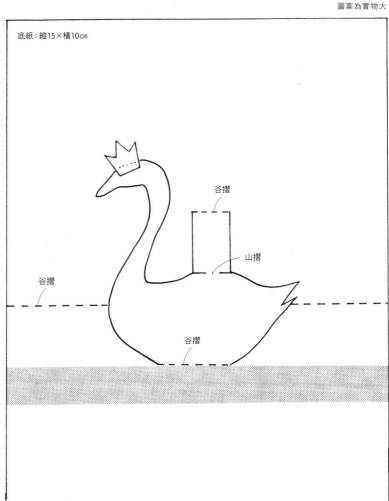

底紙:縱15×橫10㎝

谷摺

山摺

谷摺

谷摺

材料
底紙為橫紋紙（鉻黃）B5·1張、
肯特紙（P-50）6×9㎝、
不織布（乳白）3×3㎝、
0.4㎝寬的緞帶7㎝

山摺

山摺

黏份

黏份

黏份

底紙〈對摺〉：縱8×橫21㎝

黏份

圖案為實物大

作法

1　將底紙裁切成卡片尺寸大小（縱8×橫21㎝）。
2　用紙膠帶將紙型固定在底紙上，以自動鉛筆筆尖（不要壓出筆芯）
　　劃出黏貼盒子的位置，取下紙型。
3　將盒子的紙型固定在肯特紙上，以自動鉛筆筆尖（不要壓出筆芯）劃出摺線。
4　剪下盒子。
5　取下紙型，依摺線摺好。黏份塗上黏膠後貼合。
6　盒子一邊的三角黏份塗上黏膠，黏貼在步驟2中作記號的位置。
　　另一邊的三角黏份也塗上黏膠，闔上卡片貼合。
7　用接著劑黏貼剪成襪子形狀的不織布和緞帶。
8　用印章蓋出字母。

底紙〈對摺〉：縱12×橫8㎝

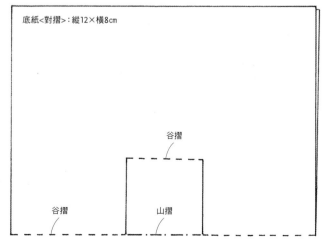

谷摺

谷摺　　　山摺

圖案為實物大

木馬　*page 63*

＊彩色影印圖案在 *page 125*

尺寸：縱12×橫8㎝

材料
底紙為橫紋紙（淡草綠）B5·1張、
3.5㎝寬的蕾絲帶8㎝、
彩色影印圖案（木馬）。

作法

1　將底紙裁切成卡片尺寸大小（縱12×橫8㎝）。
2　用紙膠帶將紙型固定在底紙上，從紙型上劃出切口。
3　以自動鉛筆筆尖（不要壓出筆芯）劃出摺線。
4　取下紙型，依摺線摺好。闔上卡片壓平摺線。
5　黏貼蕾絲帶與彩色影印下的木馬圖案。

冰山與企鵝 *page 66*

尺寸：縱15.5×橫16cm

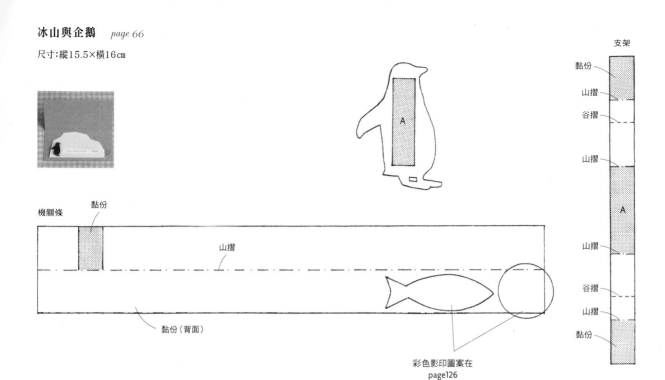

支架

黏份
山摺
谷摺
山摺
A
山摺
谷摺
山摺
黏份

機關條

黏份

山摺

黏份（背面）

A

彩色影印圖案在
page126

圖案為實物大

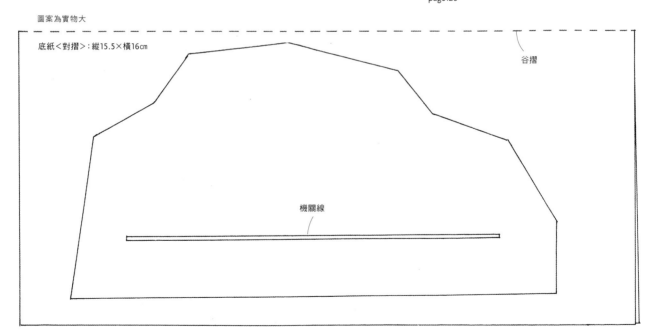

底紙＜對摺＞：縱15.5×橫16cm

谷摺

機關線

尺寸:縱14×橫10㎝

摺線　　　　　　　　　　　　　　　　　　　　機關條

黏份　　　　山摺

黏份　　　　山摺

黏份

黏份（背面）

圖案為實物大

底紙＜對摺＞:縱14×橫20㎝

黏份（背面）

彩色影印圖案在
page126

山摺

黏份（背面）

機關線

機關線

彩色影印圖案在
page126

山摺

彩色影印圖案在
page126

材料
底紙為丹迪紙（乳白、青綠）A4各1張、
肯特紙（Y-10）適量、
彩色影印圖案（羊、樹）

作法
1 　將底紙（乳白）裁切成卡片尺寸大小（縱15.5×橫16cm）。
2 　用紙膠帶將紙型固定在步驟1上，從紙型上切割出機關線。
3 　將紙型固定在底紙（青綠）上，切割下山型，取下紙型。
4 　將機關條的紙型固定在剩餘的底紙（青綠）後切割下來。取下紙型，依摺線摺好，用黏膠黏貼。
5 　將狗和支架的紙型固定在肯特紙（Y-10）上，以自動鉛筆筆尖（不要壓出筆芯）劃出摺線，切割下狗和支架。
6 　取下紙型，將支架依摺線摺好。黏份處塗上黏膠後貼合，在狗的背面以黏膠黏貼。
7 　支架塗上黏膠，穿過機關條後黏貼。
8 　將彩色影印下的羊圖案貼至機關條，樹的圖案貼至山。
9 　將機關條的狗從背面穿入至山的機關線裡。
10 　將山塗上黏膠，黏貼至步驟1。
11 　拉動機關條作調整。

支架

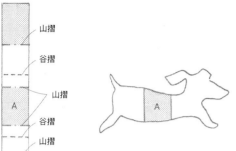

山摺
谷摺
山摺
A
谷摺
山摺

黏份

彩色影印圖案在
page126

機關條

黏份

山摺

黏份（背面）

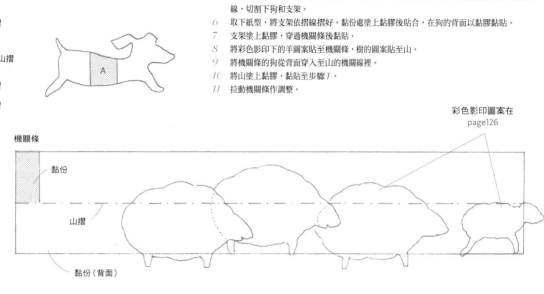

圖案為實物大

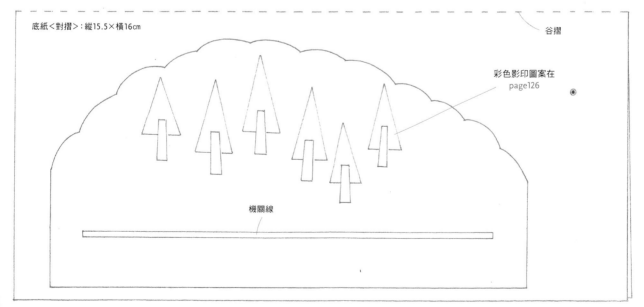

底紙＜對摺＞:縱15.5×橫16cm

谷摺

彩色影印圖案在
page126

機關線

愛的告白　*page 71*　＊彩色影印圖案在 *page 126*

尺寸：縱8×橫24㎝

材料

底紙為丹迪紙（淡桃紅）A4・1張、肯特紙（L-50）B5・1張、彩色影印圖案（兔子、心型）。

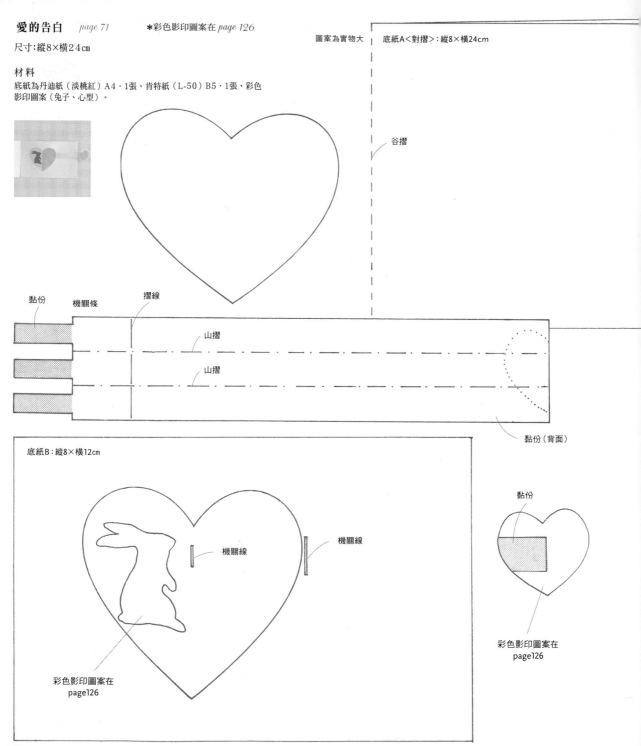

圖案為實物大

底紙A＜對摺＞：縱8×橫24cm

谷摺

黏份　　機關條　　　摺線

山摺

山摺

黏份（背面）

底紙B：縱8×橫12cm

機關線

機關線

彩色影印圖案在 page126

黏份

彩色影印圖案在 page126

作法

1. 將底紙A裁切成縱8×橫24cm，底紙B裁切成縱8×橫12cm的尺寸大小。
2. 用紙膠帶將紙型固定在底紙B上，從紙型上切割出機關條，取下紙型。
3. 將機關條的紙型固定在剩餘的底紙上，用自動鉛筆筆尖（不要壓出筆芯）劃出摺線，並以美工刀切割。
4. 取下紙型，依摺線摺好。黏份處塗上黏膠黏貼。
5. 將機關心型的紙型固定在肯特紙上，以自動鉛筆筆尖（不要壓出筆芯）劃出摺線，並以美工刀切割，取下紙型。

6. 將步驟4穿過步驟2的機關線。

7. 將機關條前端細的部份夾住步驟5黏貼。

8. 將底紙B翻至背面，機關條依摺線摺好。
9. 黏貼彩色影印下的兔子圖案。將彩色影印下的心形圖案貼在機關條的一端。
10. 將外側用的底紙A與底紙B貼合。用印章蓋出字母。
11. 拉動機關條作調整。

吹泡泡 *page 72*

＊彩色影印圖案在 *page 126*

尺寸：縱10×橫11cm

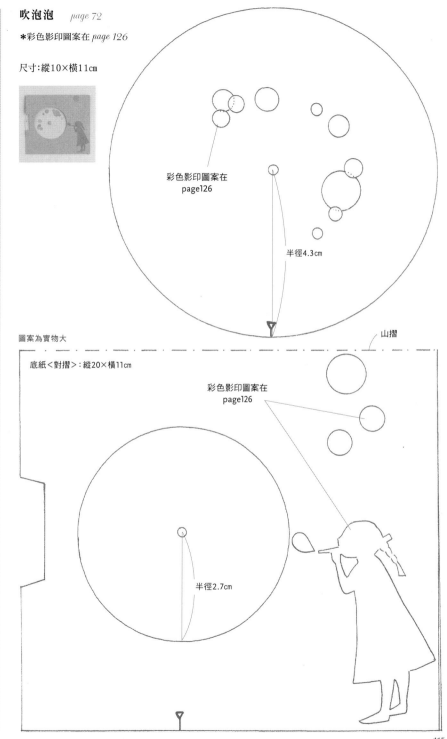

彩色影印圖案在 page126

半徑4.3cm

圖案為實物大

底紙＜對摺＞：縱20×橫11cm

山摺

彩色影印圖案在 page126

半徑2.7cm

大理花 *page 74* ＊彩色影印圖案在 *page 127*

尺寸：縱9×橫18cm

材料
底紙為肯特紙（P-50）B5・1張、
雙頭夾1個、
彩色影印圖案（圓型）

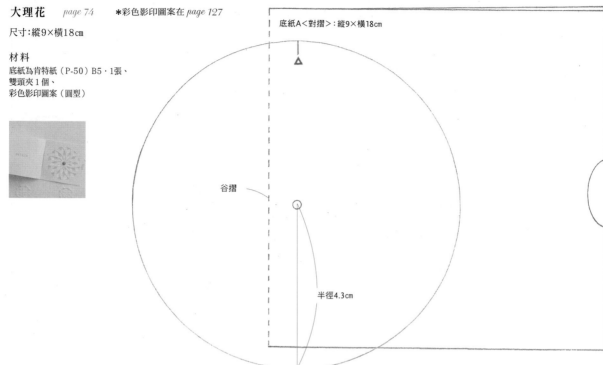

底紙A＜對摺＞：縱9×橫18cm

△

谷摺

半徑4.3cm

圖案為實物大

底紙B：縱9×橫9cm

△

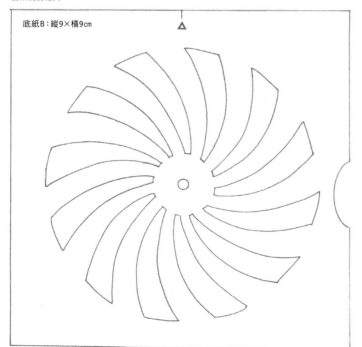

作法

1 將底紙A裁切成縱9×橫18cm，底紙B裁切成縱9×橫9cm尺寸大小。

2 用紙膠帶將紙型固定在底紙B，從紙型切割下圖案。

3 將圓形紙型與剩餘的紙重疊，用圓形刀切出半徑4.3cm的圓。

4 取下步驟3的紙型，黏貼彩色影印下的圓形圖案。用自動鉛筆作出記號。

5 將步驟2與步驟4重疊，對準作記號處，用鑽子在中央鑽孔。

6 將雙頭夾插入步驟5，在背面壓平固定。

7 在步驟6的四角塗上黏膠，與外側用的底紙A貼合。

8 用印章蓋出字母。

馬戲團大象　*page 75*　　　尺寸：縱16×橫7cm　　　＊彩色影印圖案在 *page 127*

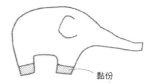

黏份

材料
底紙為肯特紙（P-66）B5・1張、
肯特紙（P-68）適量、色紙（紅、藍、黃）適量、
雙頭夾1個、彩色影印圖案（球、旗子）。

圖案為實物大

底紙A＜對摺＞：縱16×橫7cm

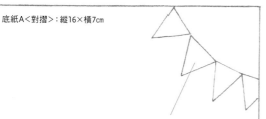

彩色影印圖案在
page126

谷摺

底紙B＜對摺＞：縱16×橫17cm

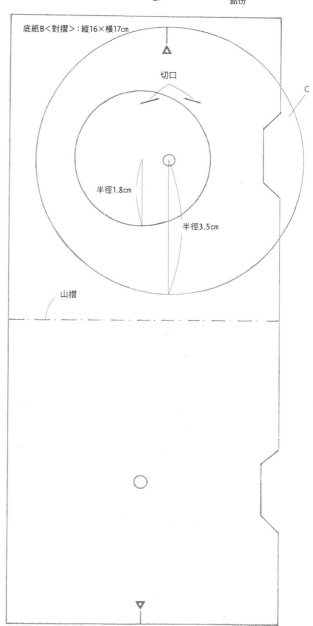

切口

C

半徑1.8cm

半徑3.5cm

山摺

作法
1. 將底紙（P-66）裁切成縱16×橫7cm的大小尺寸2張。
2. 用紙膠帶將紙型固定在底紙B上，從紙型上以圓形刀切割出半徑1.8cm的圓。
3. 取下紙型，用自動鉛筆作出記號。
4. 將C的圓形紙型固定在剩下的紙上，用圓形刀切割出半徑3.5cm的圓。
5. 取下步驟4的紙型，用自動鉛筆作出記號。黏貼彩色影印下的球圖案，在C劃出切口。
6. 將步驟2對摺，中間放入步驟4。對準作記號處，用鑽子在中央鑽孔。
7. 將雙頭夾插入，在背面壓平固定。
8. 將肯特紙（P-68）做出的象腳分別插入步驟5劃出的切口裡，黏份處塗上黏膠黏貼。
9. 在步驟8的底紙B背面四角塗上黏膠後，與底紙A貼合。
10. 黏貼彩色影印下的旗子，用印章蓋出字母。

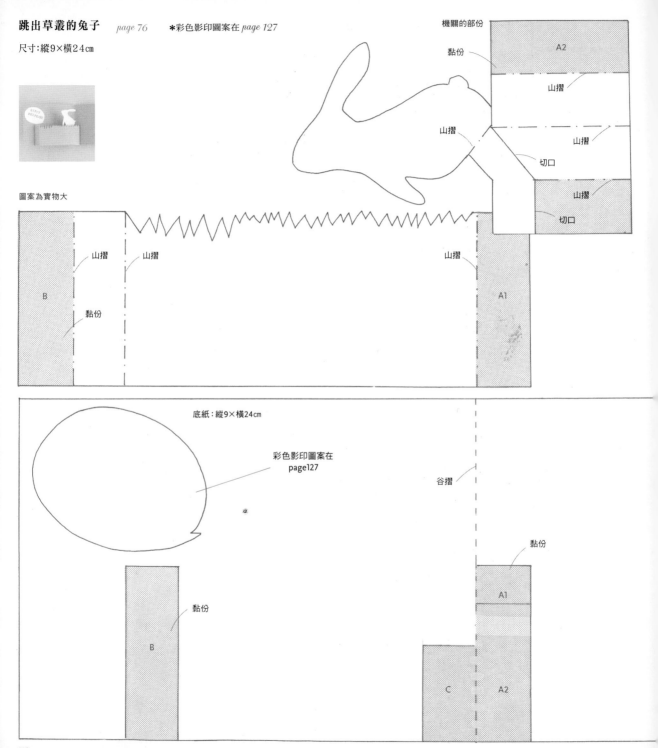

跳出草叢的兔子　　*page 76*　　*彩色影印圖案在 *page 127*

尺寸：縱9×橫24㎝

機關的部份

A2

黏份

山摺

山摺

山摺

切口

山摺

切口

圖案為實物大

山摺　　山摺　　　　　　　　　　　　山摺

B　　黏份　　　　　　　　　　　　A1

底紙：縱9×橫24㎝

彩色影印圖案在
page127

a

谷摺

黏份

黏份

A1

B

C　　A2

尺寸：縱11.5×橫22cm

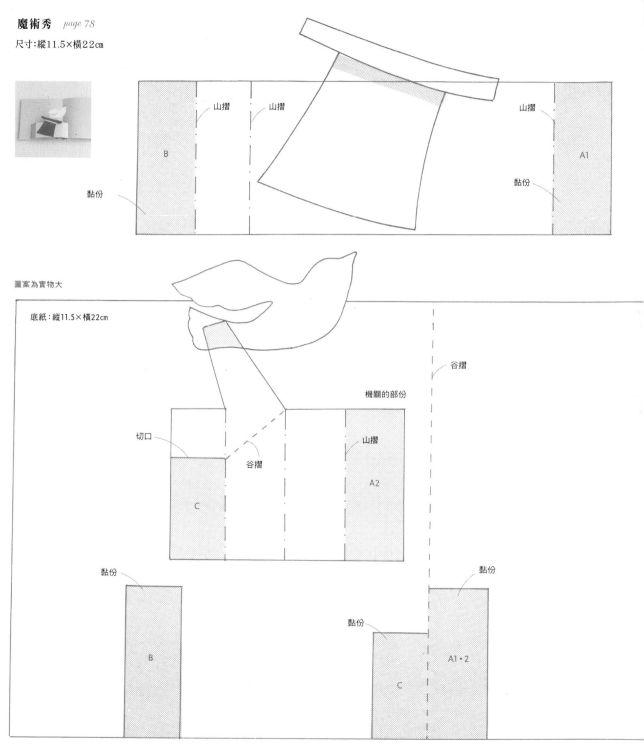

山摺　　山摺　　　　　　　　　　　　　山摺

B

B　　　　　　　　　　　　　　　　　　　A1

黏份　　　　　　　　　　　　　　黏份

圖案為實物大

底紙：縱11.5×橫22cm

谷摺

機關的部份

切口　　　　　　　　　　　山摺

谷摺　　　　　　　A2

C

黏份　　　　　　　　　　　　黏份

黏份

B　　　　　　　A1・2

C

魔術秀　*page 78*

尺寸：縱11.5×橫22cm

材料
底紙為丹迪紙（灰6）A4・1張、丹迪紙（黑）B5・1/4張、
丹迪紙（白）B5・1/4張、0.4cm寬的緞帶（銀）3.5cm

作法
1　將底紙裁切成卡片尺寸大小（縱11.5×橫22cm）。
2　用紙膠帶將紙型固定在底紙上，從紙型上以自動鉛筆筆尖（不要壓出筆芯）劃出黏份的部份，取下紙型。
3　將桌子的紙型固定在剩餘的紙上，以自動鉛筆筆尖（不要壓出筆芯）劃出摺線。以剪刀剪下，取下紙型。
4　同樣地將魔術帽與鴿子紙型各固定在紙上切割下來。
5　依摺線將機關部份摺好。

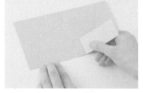
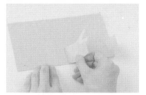

將作為桌子的右端黏貼至底紙的黏份上。

將作為機關部份的右端黏貼至步驟5中的位置。

黏貼機關部份的左端。

用桌子蓋住機關部份並黏貼。

從下方壓出機關條，黏貼上鴿子。藏入桌子時，要調整位置不要讓鴿子露出來。

將緞帶用接著劑貼至魔術帽。用棉花棒貼上銀色圓點。

生日祝福　*page 79*

*彩色影印圖案在 *page 127*

尺寸：縱9×橫21cm

材料
底紙為丹迪紙（乳黃）A4・1張、丹迪紙（白）B5・1張、
1.5cm寬的蕾絲帶6.5cm、彩色影印圖案（蛋糕、禮物盒）

作法
1　將底紙裁切成卡片尺寸大小（縱9×橫21cm）。
2　用紙膠帶將紙型固定在底紙上，以自動鉛筆筆尖（不要壓出筆芯）劃出記號，取下紙型。
3　將桌子的紙型固定在丹迪紙上，以自動鉛筆筆尖（不要壓出筆芯）劃出摺線。以剪刀剪下，取下紙型。
4　將剩餘的丹迪紙剪成卡片尺寸大小，用接著劑黏貼蕾絲帶，以印章蓋出字母。
5　依摺線摺出機關部份。

將作為桌子的右端黏貼至底紙的黏份上。

將作為機關部份的右端黏貼至步驟6中的位置。

黏貼機關部份的左端。

用桌子蓋住機關部份並黏貼。

從下方壓出機關條，黏貼卡片。

黏貼彩色影印下的蛋糕與禮物盒圖案。

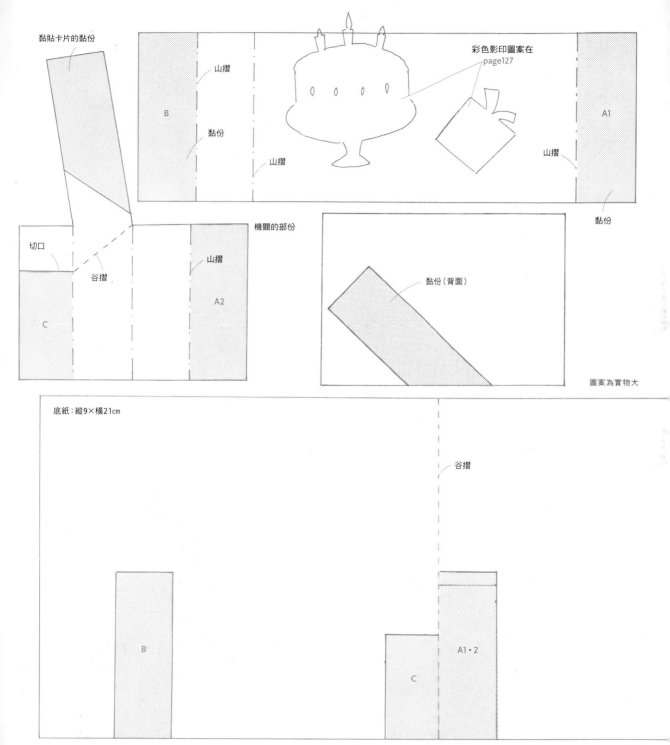

黏貼卡片的黏份

山摺

B

黏份

山摺

彩色影印圖案在
page127

A1

山摺

黏份

機關的部份

切口

谷摺

山摺

A2

C

黏份（背面）

圖案為實物大

底紙：縱9×橫21cm

谷摺

B

C

A1・2

彩色影印圖案

圖案均為實物大。將圖案彩色影印，用剪刀或美工刀裁剪下使用。

page 15　**舞台上的芭蕾舞者**

page 18　**巴黎風景**

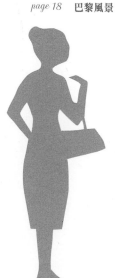

page 20　**雨滴**

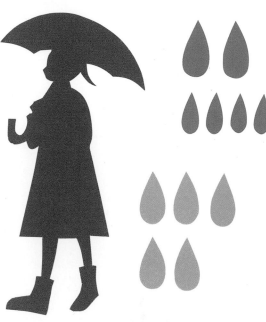

page 22　**午茶時光**

page 23　**三姐妹**

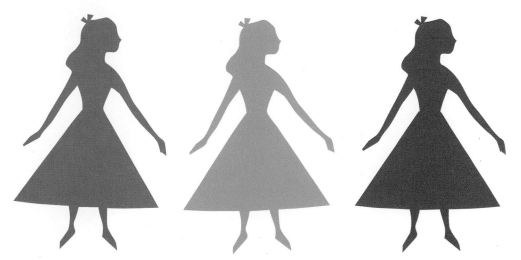

page 24　拜訪春天

page 26　墜入愛河

page 27　北風與太陽

page 31　森林裡的好朋友

page 30　歡樂萬聖節

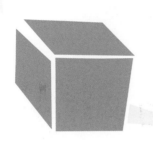

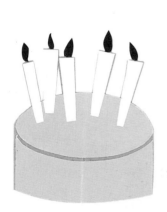

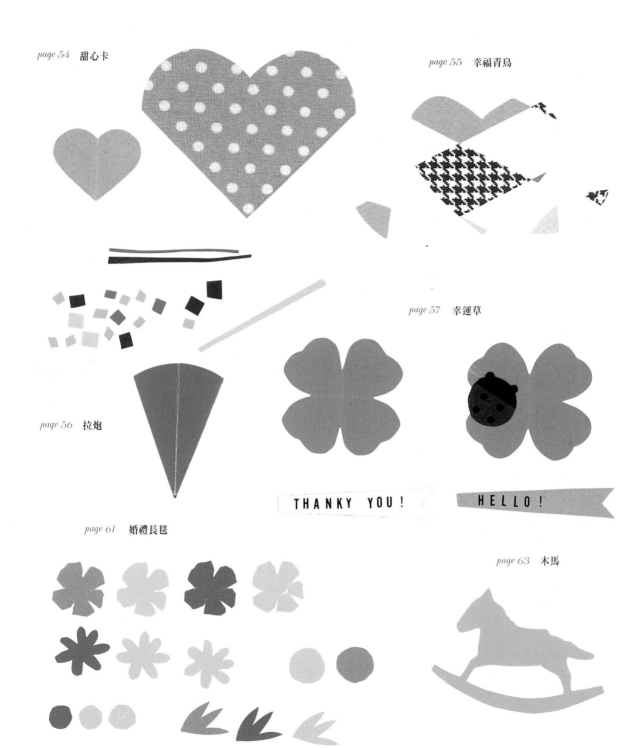

page 54　甜心卡

page 55　幸福青鳥

page 57　幸運草

page 56　拉炮

THANKY YOU !

HELLO !

page 61　婚禮長毯

page 63　木馬

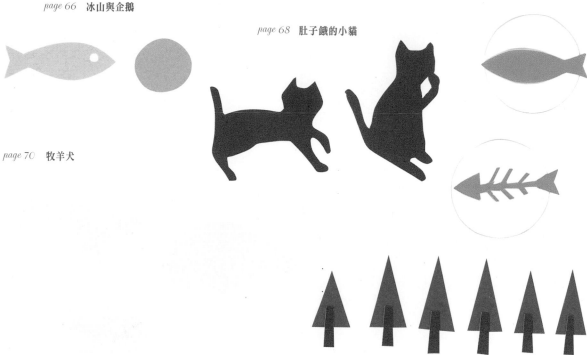

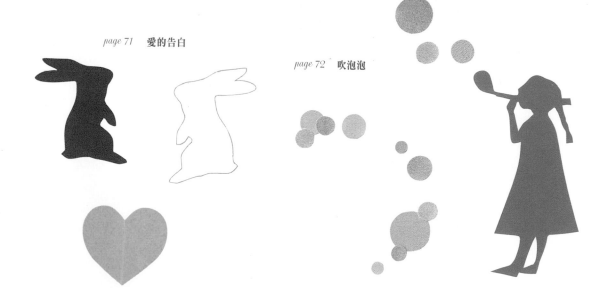

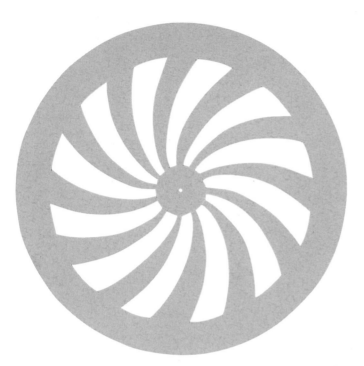

TITLE

動感卡片，傳遞感動

STAFF

出版	三悅文化圖書事業有限公司
作者	くまだまり
譯者	趙琪芸
總編輯	郭湘齡
文字編輯	王瓊苹、闕韻哲
美術編輯	朱哲宏
排版	執筆者設計工作室
製版	明宏彩色照相製版股份有限公司
印刷	桂林彩色印刷股份有限公司
代理發行	瑞昇文化事業股份有限公司
地址	台北縣中和市景平路464巷2弄1-4號
電話	(02)2945-3191
傳真	(02)2945-3190
網址	www.rising-books.com.tw
e-Mail	resing@ms34.hinet.net
劃撥帳號	19598343
戶名	瑞昇文化事業股份有限公司
本版日期	2013年12月
定價	250元

國家圖書館出版品預行編目資料

動感卡片，傳遞感動 ／ くまだまり作；趙琪芸譯.
-- 初版. -- 台北縣中和市：
三悅文化圖書出版：瑞昇文化發行，2009.12
128面；18.2×21公分

ISBN 978-957-526-906-7 (平裝)

1.工藝美術　2.設計

964　　　　　　　　　　　　　　　98021731

KAWAII POP UP CARD
© MARI KUMADA 2008
Originally published in Japan by Shufunotomo CO., LTD.
Translation rights arranged with Shufunotomo CO., LTD.
through Keio Cultural Enterprise Co., Ltd.